字型設計學

TYPE

設計學

33種字體祕訣，精準傳達重要訊息！

ingectar-e 著　黃筱涵 譯

suncolor
三采文化

前言：本書的思維

市面上有無數加深字體知識的專書，但是

究竟

該怎麼運用這些字體才好呢？

字體的使用訣竅？規則？必殺技？
很遺憾的……世界上沒有這種東西！

字體的選用全仰賴品味。

當然，每一種字體的選擇都是有理由的。
設計師也必須具備能夠說服客戶的知識。

但是實際從事設計時……

目標客群的年齡層偏高，所以選擇較沉穩的明朝體，
此外為了提升可讀性，是否該稍微加粗字體呢？

會起始於這些條件

嗯……有哪些字體符合條件呢？

並在此考驗品味！

也就是說

只要調整字體，就會改變設計！

欣賞大量的使用範例，
有助於琢磨字體品味！

本書正是專為各位提昇經驗值的實例集。

• 字體的功能是什麼？ •

前輩！世界上有這麼多時髦的字體，
我總是不曉得該選擇哪一種……

菜鳥設計師
略不足小姐 | 有一定程度的設計能力，
但是卻面臨無法做出更高明設計的瓶頸，相當苦惱。

什麼都要就什麼都決定不了。
所以請先思考想藉字體表現出的效果。

資深設計師
超幹練前輩 | 能夠俐落做出時髦設計的資深設計師，
總是能夠提供一針見血的建議。

━━━ 字體必須 ━━━

設計要素	兼顧	**語言（文字資訊）**
⋮		⋮
符合用途的設計		能夠清楚解讀資訊

字體既是設計的要素也是語言，因此必須兼顧「符合用途的設計」
與「能夠清楚解讀意思或文章」。

首先就來認識字體的基本知識吧。

字體的基礎知識

日文字體

（DNP 秀英明朝 Pr6N）

明朝體

縱線比橫線粗。

橫線右端與彎角的右肩都有「山」。

※山……字體中的三角造型。

（りょうゴシック PlusN）

黑體

整體文字粗細均一。

完全或是幾乎沒有山。

（Ro篠 Std）

手寫體

猶如執筆手寫出的字體。

包括行書體與隸書體等。

（VDLラインG）

藝術字體

包括手寫風字體、POP字體等特徵或裝飾性

強烈的字體。

基本・簡單

有個性・特色強烈

歐文字體

（Times New Roman）

襯線體

邊端有突出線條（襯線）的字體。

襯線有三角形、細線與四邊形等造型。

（Futura PT）

無襯線字體

沒有襯線的歐文字體。

又稱為Grotesque體（哥特體）。

（Boucherie Cursive）

書寫體

有筆記體、手寫風等字體，

風格五花八門。

基本・簡單

裝飾性

字體形象象限圖

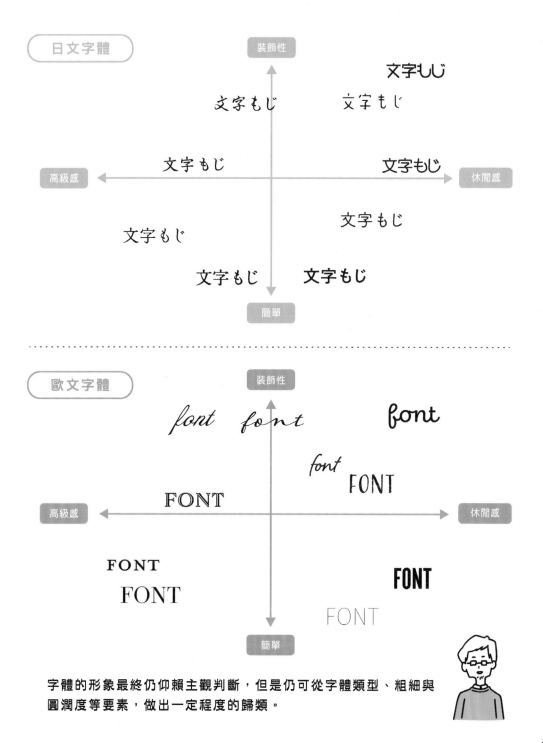

字體的形象最終仍仰賴主觀判斷，但是仍可從字體類型、粗細與圓潤度等要素，做出一定程度的歸類。

字體適合的位置

≫ 適合內文的字體

明朝體　偏細的黑體
襯線體　偏細的無襯線體

OK

春はあけぼの。やうやうしろくなりゆく
山ぎは、すこしあかりて、紫だちたる雲
のほそくたなびきたる。夏は夜。月のこ
ろはさらなり、闇もなほ、蛍のおほく飛
びちがひたる。

（內文：A-OTF UD黎ミン Pro R）

NG

春はあけぼの。やうやうしろくなりゆく
山ぎは、すこしあかりて、紫だちたる雲
のほそくたなびきたる。夏は夜。月のこ
ろはさらなり、闇もなほ、蛍のおほく飛
びちがひたる。

（內文：A-OTF 新ゴ Pro M）

希望他人仔細閱讀文章時，選用的字體愈簡單愈好。
密密麻麻的粗字會讓畫面看起來一片黑，令人難以靜心
閱讀，所以建議選擇能讓人一眼看清楚的偏細字體。

≫ 適合小標的字體

較粗的明朝體　黑體
較粗的襯線體　無襯線體

OK

見出しの書体

春はあけぼの。やうやうしろくなりゆく
山ぎは、すこしあかりて、紫だちたる雲
のほそくたなびきたる。

（小標：りょうゴシック PlusN M）

NG

見出しの書体

春はあけぼの。やうやうしろくなりゆく
山ぎは、すこしあかりて、紫だちたる雲
のほそくたなびきたる。

（小標：A-OTF リュウミン Pr6N L-KL）

小標必須顯眼且具備更高的「判別性」，
才能夠快速理解概要與整體構造。
所以建議選擇較粗的字體。

≫ 適合大標的字體

視情況而定

有時刻意選擇偏細的字體，能夠在周遭
留白襯托下更加顯眼！

OK

TITLE

タイトル向きの書体

春はあけぼの。やうやうしろくなりゆく山ぎは、
すこしあかりて、紫だちたる雲のほそくたなびき
たる。夏は夜。月のころはさらなり、闇もなほ、

（大標：Abadi MT Pro Cond Bold）

NG

TITLE

タイトル向きの書体

春はあけぼの。やうやうしろくなりゆく山ぎは、
すこしあかりて、紫だちたる雲のほそくたなびき
たる。夏は夜。月のころはさらなり、闇もなほ、

（大標：Antiquarian Scribe Regular）

大標的首要條件是「顯眼」、「易讀」，
在字體選擇上還必須符合設計的意圖與內容。

≫ 適合裝飾的字體

設計字體

書寫字體

OK

Decoration

装飾向きの書体

春はあけぼの。やうやうしろくなりゆく山ぎは、
すこしあかりて、紫だちたる雲のほそくたなびき
たる。夏は夜。月のころはさらなり、闇もなほ、
蛍のおほく飛びちがひたる。

（裝飾：Braisetto Regular）

NG

Decoration

装飾向きの書体

春はあけぼの。やうやうしろくなりゆく山ぎは、
すこしあかりて、紫だちたる雲のほそくたなびき
たる。夏は夜。月のころはさらなり、闇もなほ、
蛍のおほく飛びちがひたる。

（裝飾：Aria Text G2 Regular）

主要目的是增添畫面華麗感而非閱讀，所以可以選擇藝術字。
但是用來裝飾基本字體時，就必須特別留意字型大小。

font-family

字型粗細稱為「**Weight**」。

幾乎每種日文與歐文字體，都有不同粗細的版本，且歐文字體又依斜度與字寬出現更多版本，這些版本就並稱為「**font-family**」。

例：Helvetica

How do you choose fonts?　Helvetica Light

How do you choose fonts?　Helvetica Light Oblique

How do you choose fonts?　Helvetica Regular

How do you choose fonts?　Helvetica Oblique

How do you choose fonts?　Helvetica Bold

How do you choose fonts?　Helvetica Bold Oblique

字體家族

▶ **進一步說明**　Oblique體與Italic體的差異

Oblique體是以基本字體機械化傾斜的字體，Italic體則以Oblique體為基礎，針對失調的均衡度加以修飾過的字體。

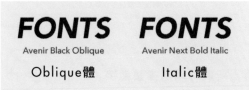

FONTS
Avenir Black Oblique
Oblique體

FONTS
Avenir Next Bold Italic
Italic體

仔細看果然發現Italic體比較均衡！

• 成為「字體」大師的路徑 •

只要記下這些要點，就能夠選對字體了吧……！

妳在說什麼傻話？這些只是基礎知識罷了，
有時會與實際情況出現落差的！

咦，是這樣嗎？

而且可不是選好字體就沒事了，
還要加以調整尺寸、字元間距、行距，
為文字與整體設計取得良好均衡。

字體……真是太深奧了……

接下來只要努力多欣賞實際範例，
持續磨練字體品味，就能夠慢慢抓到感覺的。

我知道了，我會努力的！

• 本書使用方法 •

用**6頁**的篇幅解說**修正重點**，

讓普通的設計搖身一變成為高質感設計

「我能做出不過不失的設計，但是卻做不出專業人士的時髦感。」「我知道自己的設計不太對勁，卻不知道該修正哪裡。」本書將會讓菜鳥設計師「心有戚戚焉」的煩惱與解決方法分門別類，以一個主題6頁的篇幅做介紹。

這些主題會從各種角度探討設計，包括字體選擇、文字配置、配色、排版，以及會給觀者帶來的感覺，請務必參考。

我沒辦法做出符合
需求的設計。 嗚嗚

關於字體

本書介紹的字體除了少數免費字體外，都來自於Adobe Fonts與MORISAWA PASSPORT。Adobe Fonts是adobe systems提供的優質字體資料庫，供Adobe Creative Cloud用戶使用。MORISAWA PASSPORT則由森澤（モリサワ）提供，是有豐富字體可用的字體授權商品。關於Adobe Fonts與MORISAWA PASSPORT的細節與技術支援等，請參照官方網站。

adobe systems https://www.adobe.com/tw
森澤 https://www.morisawa.co.jp

注意事項

■本書刊載的公司、商品與產品名稱等通常是各公司的註冊商標或商標，不會另外標出®與TM記號。
■本書實例中使用的商品、店名與地址等均為虛構。
■本書內容受著作權保護，未經作者或出版社書面允許，禁止局部或全部複寫、複製、轉載、轉換成電子檔。
■運用本書造成的損害，作者與出版社概不負責，敬請見諒。

NG 範 例

略不足小姐的作品，也就是「不差但是還未達到客戶需求的實例」，可以發現許多菜鳥設計師或非專業人士容易犯的錯誤。

OK 範 例

在超幹練前輩建議下修正的OK範例，會以字體為主，留白與排版等為輔，從各種角度修正成「符合客戶需求的設計」。

假設的實際狀況　　　　　　　　客戶的委託內容筆記

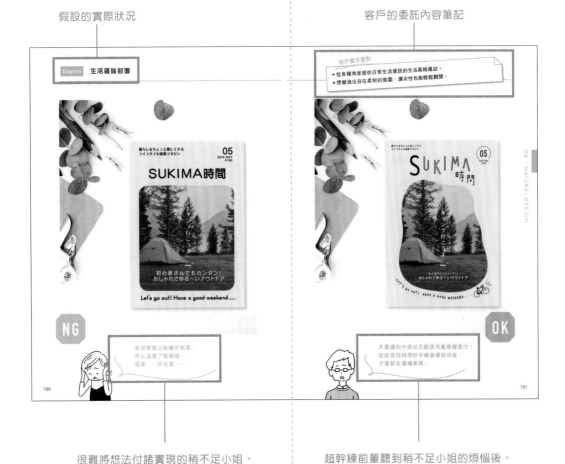

很難將想法付諸實現的稍不足小姐，
提出了自己的煩惱。

超幹練前輩聽到稍不足小姐的煩惱後，
所提出的建議。

列出問題點

列出稍不足小姐的每一個問題,有些原以為
不錯的設計手法,其實造成了反效果。

修正方法與目的

列出所有修正的項目,讓設計變得更現代,
此外也會一併解說修正的目的。

以簡單的一句話,
表明為什麼NG。

以簡單的一句話,
表明為什麼OK。

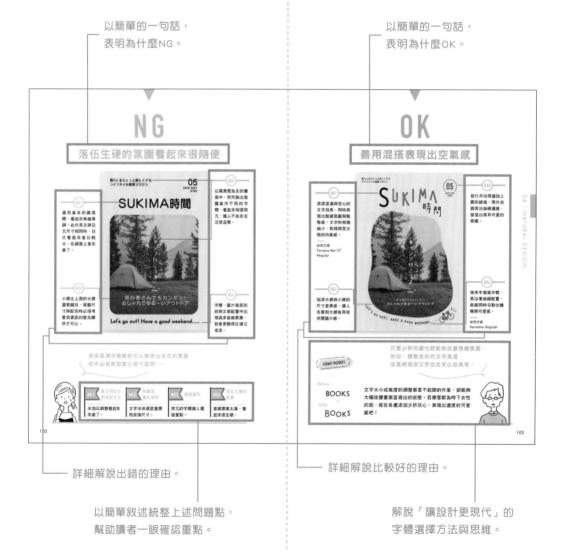

詳細解說出錯的理由。

詳細解說比較好的理由。

以簡單敘述統整上述問題點,
幫助讀者一眼確認重點。

解說「讓設計更現代」的
字體選擇方法與思維。

第5頁　　　第6頁

推薦字體

介紹多種符合這種設計與用途的字體。
有時在提案時必須提供多種方案，所以最好多帶幾種備案。

建議

字體選擇、配色與其他設計相關建議，
並會介紹能幫助各位實現想法的設計知識。

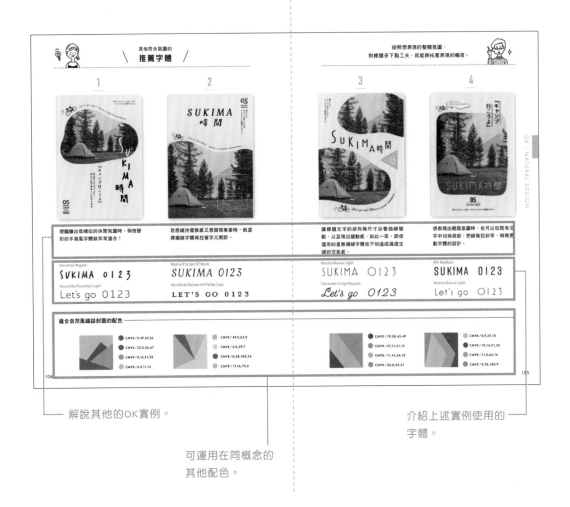

解說其他的OK實例。

可運用在同概念的
其他配色。

介紹上述實例使用的
字體。

• 本書使用方法 •

Chapter 1

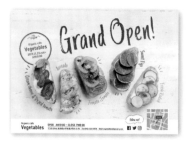

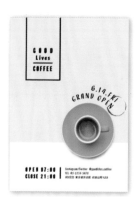

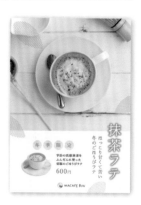

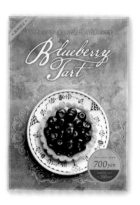

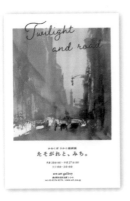
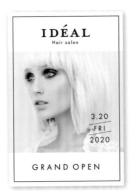
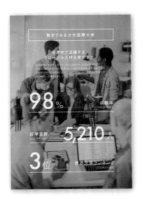
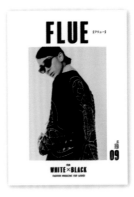
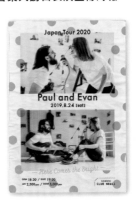

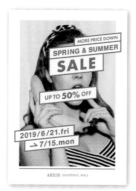
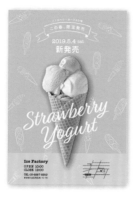
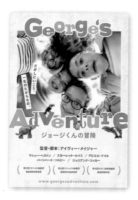
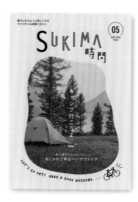
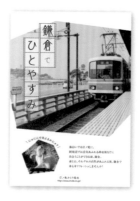
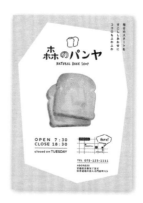

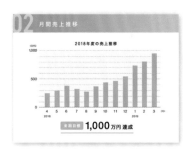

Chapter 5

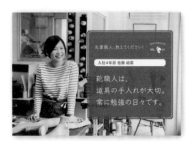

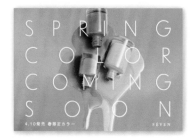
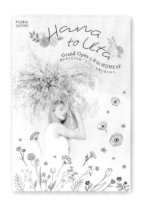
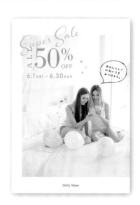
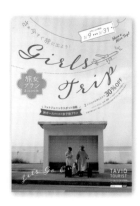

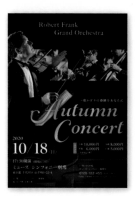

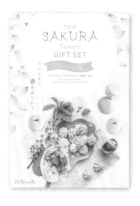
Chapter 8

SEASON DESIGN ·············· 197

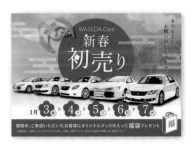

Chapter

01

咖啡廳設計實例

Contents

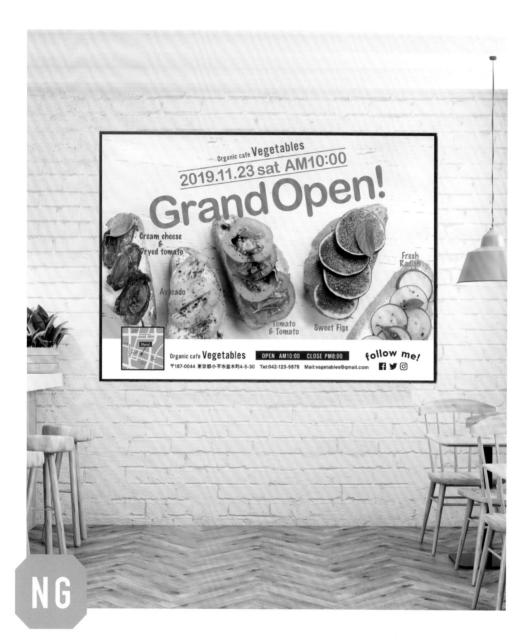

我選了很有精神的字體與顏色，
想打造出新鮮的有機感，但是……

● 能夠吸引追求養生者的有機形象。

● 營造出男女都能夠自在踏入的休閒氛圍。

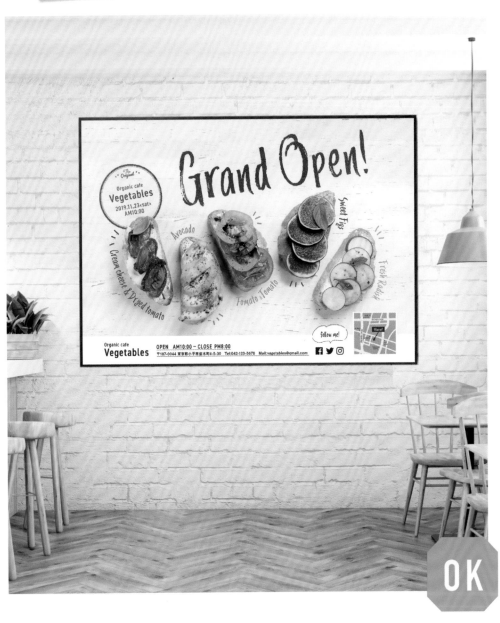

OK

我想⋯⋯妳的有機概念抓錯方向了⋯⋯
試著用手寫字體營造出自然感吧。

NG

顏色與文字的主張都過於強烈

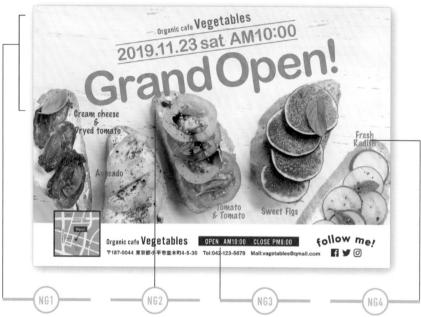

NG1
畫面中每段文字都使用對比強烈的顏色，脫離了散發樸素感的有機氛圍。

NG2
這裡用加粗的圓黑體表現「Grand Open!」，帶來過大的畫面壓迫感。

NG3
僅營業時間使用灰底反白字，看起來相當顯眼，反而讓人難以注意到詳細資訊。

NG4
菜名與商品照片並無整理，使畫面看起來很雜亂。

該怎麼光憑文字表現出有機感呢⋯⋯

NG1 高對比度的配色
色彩的飽和度（彩度）過高，脫離了商店概念。

NG2 資訊與商品的均衡度
照片搶走了資訊的風采。

NG3 資訊的優先順序
沒有考慮到資訊的顯眼程度。

NG4 少了巧思
文字的展現方法缺乏巧思。

OK

藉手寫字體營造出自然感

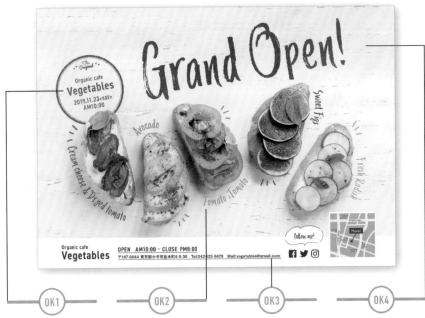

OK1
為「Grand Open!」施以摩擦感,以增添出一股復古且休閒的氛圍。

OK2
沿著商品曲線配置手寫風字體,再透過效果線營造出設計的視覺重點。

OK3
營業時間與詳細資訊都使用相同的背景色與底線,僅透過文字大小做出區別,以簡單的方式賦予資訊層次感。

OK4
用油漆刷寫出手寫般的字體,相當符合有機的形象。

——
使用字體
Trailmade Regular

選擇手寫字體與自然色調,
就能夠表現出樸素的有機感。

FONT POINT!

Before
Good Taste!
Sandwich
↓
After
Good Taste!
Sandwich

想要營造出有機感,就要選擇具手寫感的字體,並降低色調、減少用色數量,才能夠表現出簡約溫暖的氛圍。接著只要選擇看似隨興的手寫字體,就能夠勾勒出休閒感囉。

1

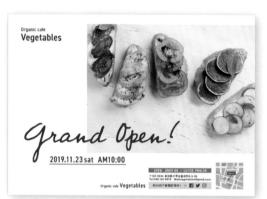

用彷彿以筆隨興寫下的手寫風字體詮釋
輕鬆氣息。這裡選擇縱長偏粗的無襯線
字體，凝聚了畫面中的元素。

Professor Regular

grand open!

DIN 2014 Narrow Demi

2019.11.23 sat　AM10:00

2

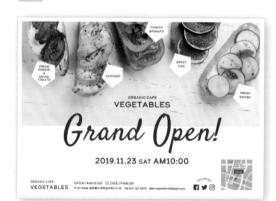

偏粗的陽剛型手寫風字體，展現出強勁
的力道。搭配具圓潤感的無襯線字體，
有助於柔化整個畫面，形成男女皆能夠
接受的設計。

Satisfy Regular

Grand Open!

Calder Dark

2019.11.23 SAT AM10:00

適合休閒咖啡廳海報的配色

- CMYK / 6,15,82,0
- CMYK / 2,50,33,0
- CMYK / 61,2,35,0
- CMYK / 50,50,60,0

- CMYK / 2,18,7,0
- CMYK / 23,19,21,0
- CMYK / 25,10,23,0
- CMYK / 4,43,27,0

具手寫筆觸的字體有助於傳達氛圍！
這時要藉由搭配的字體，調整畫面的細部調性。

3

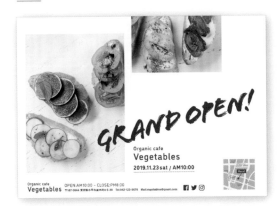

用隨手寫下般的字體，展現出令人印象
深刻的氣勢。再搭配基本字體簡單彙整
詳細資訊，就能夠成為有型的設計。

Flood Std Regular

GRAND OPEN!

DINosaur Bold

2019.11.23 sat / AM10:00

4

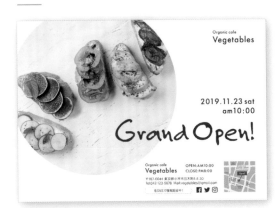

用隨興可愛的手寫風字體，搭配具有特
殊圓潤感的無襯線字體，交織出很吸引
女孩們的POP甜美氣息。

Felt Tip Roman Regular

Grand Open!

Futura PT Medium

2019.11.23 sat am10:00

CMYK / 5,17,30,0

CMYK / 35,47,45,0

CMYK / 5,32,62,0

CMYK / 22,10,35,0

CMYK / 0,45,60,0

CMYK / 0,8,10,0

CMYK / 0,62,26,0

CMYK / 38,0,15,0

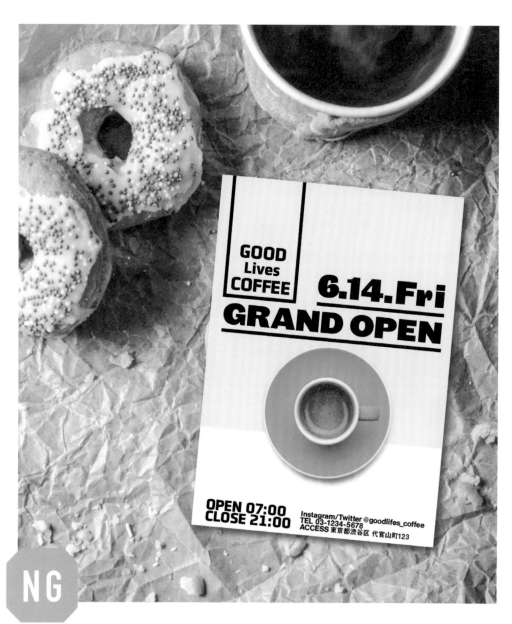

為了打造出簡約成熟感，
我盡量減少使用色彩的數量，並選用無襯線字體，
結果完全沒有輕鬆氛圍……

客戶要求重點

- 在市中心開幕的時髦咖啡店，散發著簡約沉穩的氛圍。
- 營運概念為：「提供讓大人小歇片刻的輕鬆空間。」

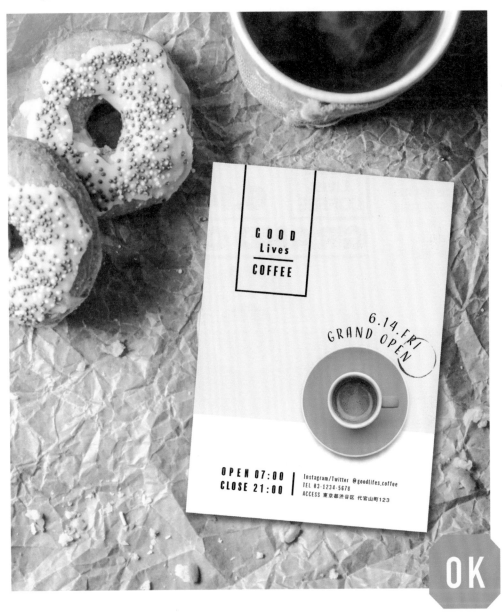

大膽留白、拉寬字元間距，
讓畫面產生空氣感。

NG

粗字＆狹窄的字元間距使畫面窘迫

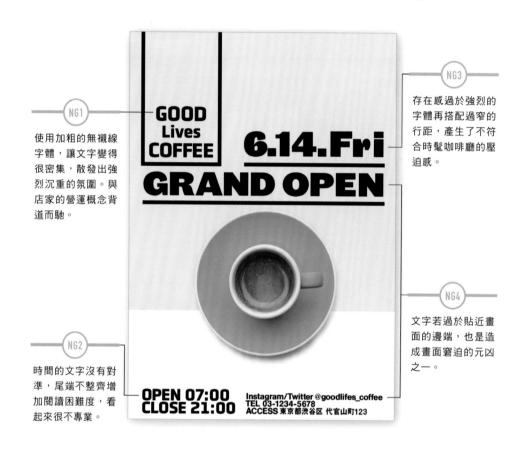

NG1

使用加粗的無襯線字體，讓文字變得很密集，散發出強烈沉重的氛圍。與店家的營運概念背道而馳。

NG3

存在感過於強烈的字體再搭配過窄的行距，產生了不符合時髦咖啡廳的壓迫感。

NG2

時間的文字沒有對準，尾端不整齊增加閱讀困難度，看起來很不專業。

NG4

文字若過於貼近畫面的邊端，也是造成畫面窘迫的元凶之一。

GOOD
Lives
COFFEE

6.14.Fri
GRAND OPEN

OPEN 07:00
CLOSE 21:00

Instagram/Twitter @goodlifes_coffee
TEL 03-1234-5678
ACCESS 東京都渋谷区 代官山町123

原來光是選錯字體，
目標客群就不一樣了！

NG1 不符合營運概念

文字給人沉重的印象，毫無放鬆感。

NG2 沒有考慮到易讀性

時間的文字互相錯開，較難閱讀。

NG3 字元間距與行距都過窄

文字相關的間隔全部都太窄了。

NG4 配置文章的位置

文字塞滿畫面，容易產生壓迫感。

OK

加寬字元間距與留白，呈現出輕鬆感

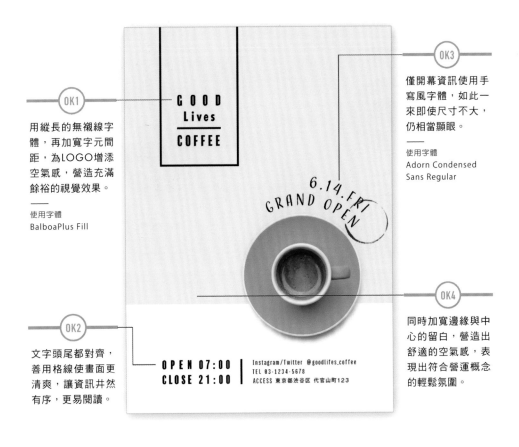

OK1
用縱長的無襯線字體，再加寬字元間距，為LOGO增添空氣感，營造充滿餘裕的視覺效果。
——
使用字體
BalboaPlus Fill

OK3
僅開幕資訊使用手寫風字體，如此一來即使尺寸不大，仍相當顯眼。
——
使用字體
Adorn Condensed
Sans Regular

OK4
同時加寬邊緣與中心的留白，營造出舒適的空氣感，表現出符合營運概念的輕鬆氛圍。

OK2
文字頭尾都對齊，善用格線使畫面更清爽，讓資訊井然有序，更易閱讀。

GOOD
Lives
COFFEE

6.14.FRI
GRAND OPEN

OPEN 07:00
CLOSE 21:00

Instagram/Twitter @goodlifes_coffee
TEL 03-1234-5678
ACCESS 東京都渋谷区 代官山町123

FONT POINT!

不能只注意排版，還要注意字元間距的調整，才能夠輕易表現出目標氛圍。

Before
COFFEE
↓
After
COFFEE

狹窄的字元間距能夠產生出極富魄力、強勁沉重的形象，相反的加寬後就能夠醞釀出空氣感，形成有型且游刃有餘的成熟形象。光是調整字元間距，產生的視覺效果就如此截然不同。

1

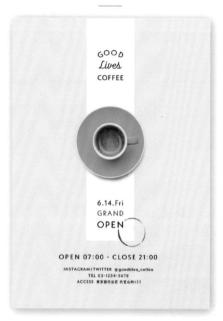

2

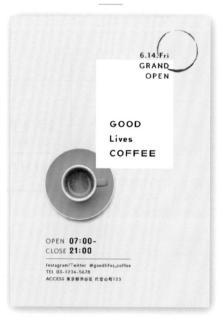

目標客群是年輕女性,且想營造出休閒可愛的氛圍時,可以用帶有圓潤感的無襯線字體搭配書寫體。

營運概念是男性下班時,也能獨自一人前往時,就僅使用簡潔有力的無襯線字體,俐落彙整資訊。

Neue Kabel Regular
GOOD 0123

Reross Quadratic
GOOD 0123

HT Neon Regular
Lives 0123

Mr Eaves Mod OT Light
Lives 0123

適合時尚咖啡店海報的配色

- CMYK / 100,73,55,27
- CMYK / 0,2,17,7
- CMYK / 0,13,39,11
- CMYK / 0,25,56,34

- CMYK / 0,17,57,6
- CMYK / 0,0,20,0
- CMYK / 0,16,24,83
- CMYK / 24,66,50,51

依目標客群選擇不同的字體組合，
才能夠營造出理想的空氣感。

3

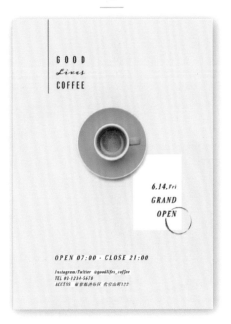

目標客群是成熟的OL時，就用襯線字
體搭配Italic與花體字，營造出成熟的
氛圍！

Corporate A Cond Pro Regular Italic

GOOD 0123

Adorn Garland Regular

Lives 0123

4

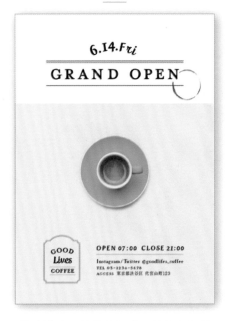

想營造出休閒的空氣感，讓各個年齡
層的人都能接受的話，就善用偏粗的
字體與格線／框線。

Mrs Eaves Roman All Small Caps

GOOD 0123

Fertigo Pro Script Regular

Lives 0123

CMYK / 0,17,16,0

CMYK / 4,72,64,81

CMYK / 0,30,43,0

CMYK / 0,62,56,0

CMYK / 0,0,15,1

CMYK / 16,25,36,27

CMYK / 50,40,72,0

CMYK / 44,71,68,40

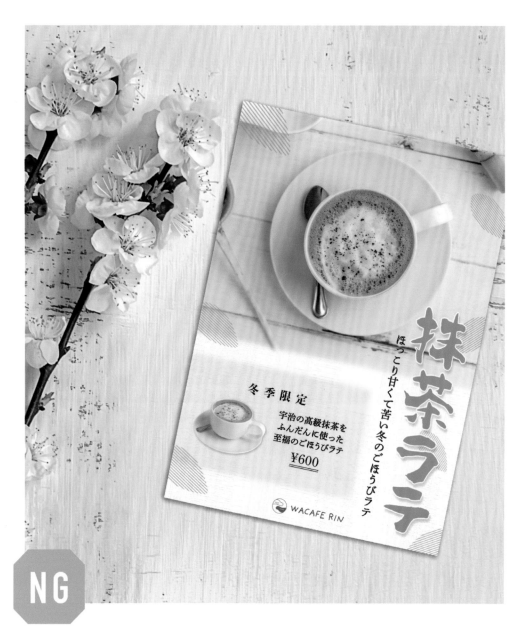

我用很有抹茶感的字體，
搭配溫暖的黃色背景……

● 設計上要表現出療癒的溫暖感。
● 店鋪環境充滿清潔感，氣氛平靜，所以希望顏色簡單一點。

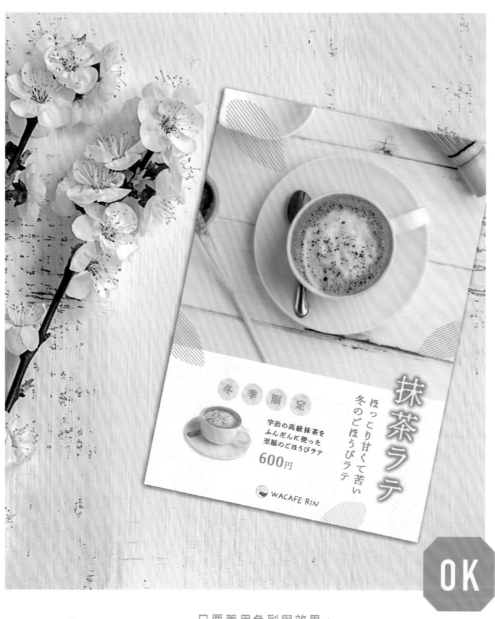

只要善用色彩與效果，
就能夠營造出日式氛圍，
不一定要使用和風字體。

35

NG

和風＝毛筆的刻板印象

NG1

有時為了表現溫暖感，會使用柔邊的背景，但是用錯了就會顯得落伍。請找找看有沒有其他表現方法，讓自己的設計更富變化。

NG3

選擇了毛筆風的字體迎合「抹茶」形象，卻不符合店家本身的氣氛。

冬季限定

宇治の高級抹茶を
ふんだんに使った
至福のごほうびラテ

¥600

抹茶ラテ

ほっこり甘くて苦い冬のごほうびラテ

WACAFE RIN

NG2

文字間距是營造悠閒視覺效果時的一大關鍵，這裡就因為過窄的字間帶來了緊迫感。

NG4

存在感強烈的文字與照片、插圖大幅重疊，讓畫面顯得雜亂。

我一直以為抹茶＝毛筆，
沒想到光是選錯字體，氣氛就跑掉了呢！

 NG1 表現手法單調

用來表現溫暖的手法太老舊。

NG2 文字間距

文字間距過窄，散發出緊迫的氛圍。

 NG3 字體選擇

應該要依目的選擇字體。

 NG4 要素互相干擾

會擾亂視線。

OK

用柔和的明朝體傳達溫暖

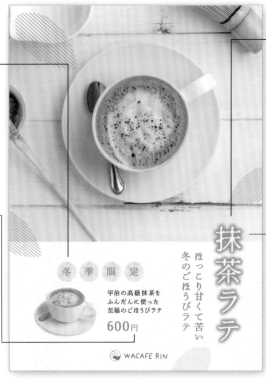

OK1

文字本身就有具溫度感與顏色感的用詞。面對冬天時選擇讓人聯想到「寒冷」、「溫暖」的顏色,可以幫助觀者產生想像。

OK2

貨幣單位稍微小於價格,讓價格更加顯眼。此外「￥」給人商業文書的印象,所以這裡改成「円」。

——
使用字體
A P-OTF 凸版文久明朝 Pr6 R

OK3

用光量表現出抹茶拿鐵滲入體內的溫暖。筆畫細緻的字體搭配光量效果時,有時會讓文字輪廓變得不清楚,所以字體粗一點比較好。

OK4

這種明朝體的邊端帶有圓潤感,相鄰部位宛如融在一起,非常適合用來表現柔且優雅的氛圍。

——
使用字體
A P-OTF 秀英にじみ明朝 Std L

FONT POINT!

明朝體也有五花八門的變化。

明朝體很適合表現唯美、優雅與精緻的氛圍,仔細觀察會發現還細分為粗明朝體與細明朝體等各式各樣的版本。這次用「相鄰部位融合」的明朝體,表現出「溫暖」的氛圍。

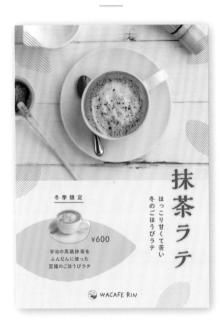

1

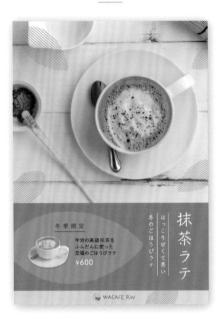

2

「解ミン 宙」字型勾起與點的部分都
帶有圓潤感，適合在表現優雅之餘，
增添一股復古摩登氣息。

具手寫筆觸的「武藏野」字型，能夠
同時表現出高雅與溫暖。

A-OTF 解ミン 宙 Std H
抹茶ラテ

A-OTF 武藏野 Std
抹茶ラテ

A P-OTF 秀英にじみ丸ゴ Std B
至福のごほうび

游ゴシック体 Medium
至福のごほうび

適合日式咖啡廳海報的配色

- ● CMYK / 19,36,17,0
- ● CMYK / 21,22,45,0
- ○ CMYK / 0,7,3,0
- ● CMYK / 0,27,12,0

- ○ CMYK / 0,25,12,0
- ● CMYK / 11,69,60,0
- ● CMYK / 38,58,50,0
- ○ CMYK / 4,13,28,0

一個「和」字代表著許多不同的風格。
其他偏細的黑體也很適合用在和風設計喔！

3

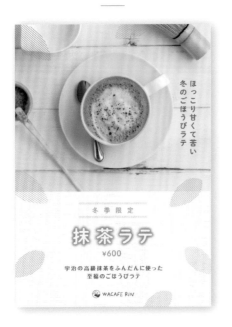

圓黑體充滿流行感，但是「A P-OTF
秀英にじみ丸ゴ Std B」不會太粗，
能夠帶來溫柔平穩的氛圍。

A P-OTF 秀英にじみ丸ゴ Std B
抹茶ラテ

A-OTF 丸フォーク Pro M
至福のごほうび

4

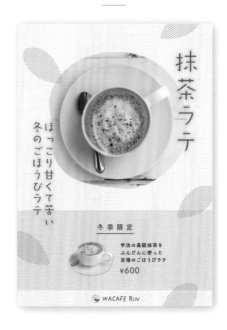

活用留白的細緻「はるひ学園」字
型，能夠表現出懶洋洋的氛圍。

A-OTF はるひ学園 Std L
抹茶ラテ

FOT- 筑紫 A 丸ゴシック Std B
至福のごほうび

- CMYK / 38,17,28,0
- CMYK / 10,11,46,0
- CMYK / 7,70,67,5
- CMYK / 6,12,17,0

- CMYK / 38,11,67,0
- CMYK / 13,8,13,0
- CMYK / 62,49,29,0
- CMYK / 6,0,51,0

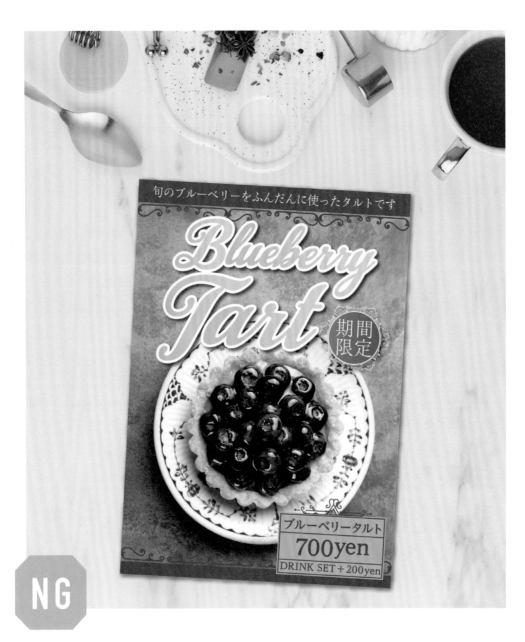

主角是藍莓塔，但是一眼望過去
卻覺得眼花瞭亂，為什麼呢？

客戶要求重點

● 期間限定菜單，要符合店家那充滿女人味的優雅。
● 商品單價偏高，必須確實強調商品的優質與高級感。

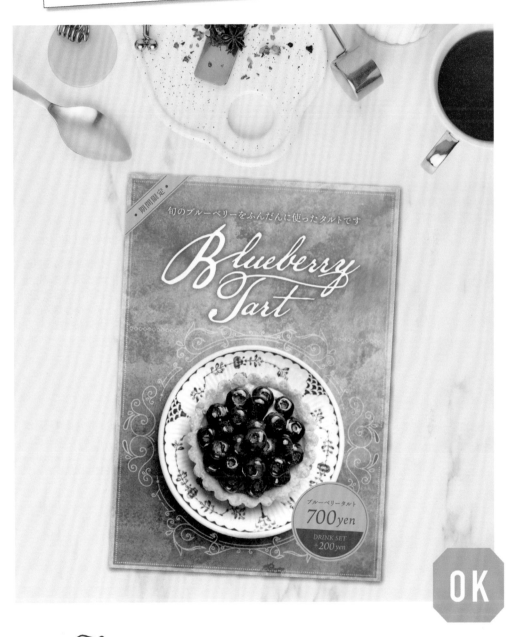

期間限定

旬のブルーベリーをふんだんに使ったタルトです

Blueberry Tart

ブルーベリータルト
700yen
DRINK SET
+200yen

OK

讓資訊與裝飾融入背景，
視線就會自然而然集中在藍梅塔上。

NG

缺乏引導視線的效果

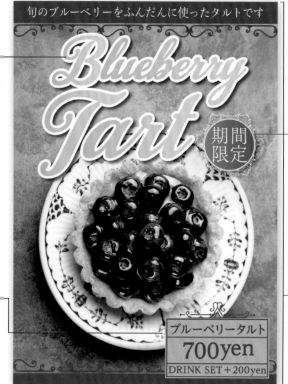

旬のブルーベリーをふんだんに使ったタルトです

Blueberry Tart

期間限定

ブルーベリータルト
700yen
DRINK SET + 200yen

NG1
雖然用漸層感增添高級感，卻搭配了過粗的書寫體，反而顯得廉價。

NG2
文字過大就失去了優雅氣息。

NG3
這裡的裝飾理應優雅，但是塞滿色塊的文字卻搶過了風采，使整個裝飾看起來亂糟糟。

NG4
濫用營造高級感的裝飾，使畫面變得繁雜，難以把重點放在商品身上。

原來不是放上華麗的裝飾，
就能夠營造高級感啊！

NG1 誤解了高級感

效果與字體不搭，反而造成廉價感。

NG2 照片與資訊的均衡度

過大的價格妨礙了商品。

NG3 裝飾的運用

裝飾擺放位置不佳，放大了作品的缺點。

NG4 優先順序

所有要素呈現都很強烈，反而會令人焦躁。

OK

讓人更容易把焦點放在商品上

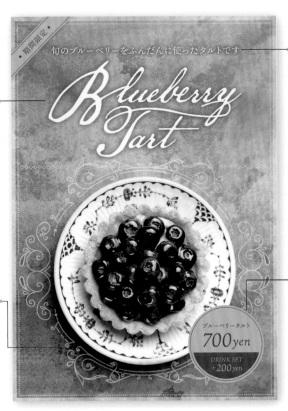

OK1

依商品與畫面形象選擇輕盈字體，襯托出優雅質感。

使用字體
American Scribe Regular

OK2

降低裝飾的透明度以融入背景中，進一步映襯出商品的魅力。

OK3

自然不造作的標語，藉由白字與外光暈提升判別性。

使用字體
貂明朝テキスト Italic

OK4

高雅的字體與簡單的邊框，在傳達重要資訊之餘，避免破壞畫面整體感與商品照片。

FONT POINT!

品名字體與裝飾邊框符合畫面氛圍時，就成功營造出優雅氣息了。

裝飾邊框與漸層能夠勾勒出高級感，但是請將它擺在「塑造整體氛圍時的輔助」，設計時必須仔細思考各種要素的優先順序，例如：想讓人一眼看見商品還是文字？接著依此編配字體形狀、顏色與效果等。

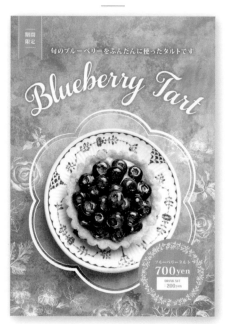

1

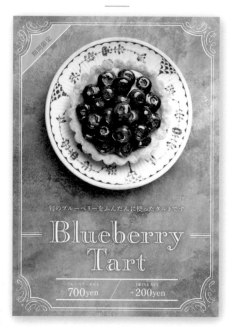

2

用粗字搭配寬字元間距，配色上也考量與商品間的平衡度，就能確實襯托出商品。

「Paganini Open」的字型，典雅且份量感適中，就算調大字也能夠維持優雅氛圍。

小塚明朝 Pr6N H

旬のブルーベリーを

DNP 秀英四号かな Std M

旬のブルーベリーを

Samantha Italic Bold Regular

Blueberry 0123

Paganini Open

Blueberry 0123

適合優雅菜單的配色

- ● CMYK / 46,80,100,50
- ● CMYK / 80,85,0,50
- ● CMYK / 10,35,50,15
- ○ CMYK / 0,0,16,10

- ● CMYK / 40,40,8,0
- ● CMYK / 85,60,50,0
- ○ CMYK / 5,0,0,10
- ● CMYK / 40,65,30,0

3

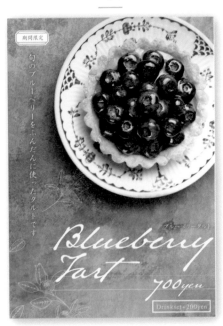

4

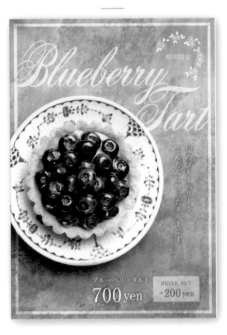

手寫風的「Austin Pen」字型在散發自然感之餘，賦予畫面視覺重點，成功詮釋出典雅氣氛。

就連極富存在感的書寫體，也能夠藉由提高透明度融入畫面，營造出沒有過強主張的古典視覺效果。

Ro 日活正楷書体 Std-L
旬のブルーベリーを

A-OTF 太ミン A101 Pr6N Bold
旬のブルーベリーを

Austin Pen Regular
Blueberry 0123

AcroterionJF Regular
Blueberry 0123

- CMYK / 0,0,3,15
- CMYK / 0,17,38,25
- CMYK / 85,80,50,15
- CMYK / 50,95,100,20

- CMYK / 30,100,100,25
- CMYK / 85,50,30,0
- CMYK / 0,5,23,0
- CMYK / 60,90,100,40

「光是細部調整就能夠影響整體設計。」

さぁ「夏」が始まる！
THE START OF SUMMER!

NG

さぁ「夏」が始まる！
THE START OF SUMMER!

OK

POINT

在文字編配中非常重要的「字元間距」，如字面所述就是「字與字之間的距離」。日文字體每一個字都設計在正方框內，彼此間的距離也會固定，因此符號與標點符號前後就會特別空，設計時針對這部分加以調整，就能夠讓文章更易於閱讀（右圖）。

而歐文字體的字寬則會依字而異，所以不同的字體或不同的文字組合，會佔據不同的空間，必須加以微調。這邊以「START」為範例，只要將文字放大觀察你就能夠明白了（右圖）。

小標或大標等較大的文字，能夠清楚看出字元間距的調整效果。像雜誌內文與商業文書等文字較多的場合，就不會像標題等這麼不對勁，主要是因為這些字體本來在設計時就顧及「字多時不加以調整也能夠輕易閱讀」。不管是什麼樣的設計都必須重視「可讀性」，所以請視情況調整出合適的字元間距吧。

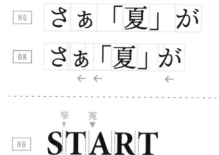

文字間距幾乎相同，卻因為字寬差異讓文字顯得散亂。

Chapter

02

時尚設計實例

Contents

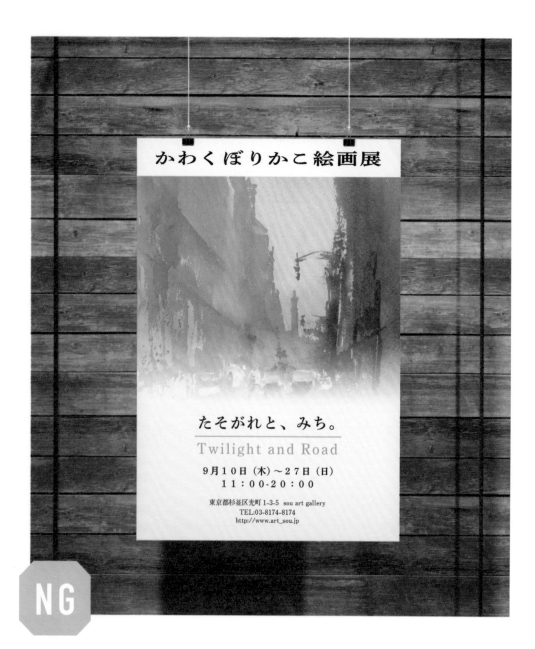

我選擇兩種清晰的明朝體，
想讓人遠遠也看得清楚……

客戶要求重點

- 雅緻且能表現出女性纖細感的海報。
- 主要客群是40～50多歲,但是希望也能夠吸引30多歲的客人。

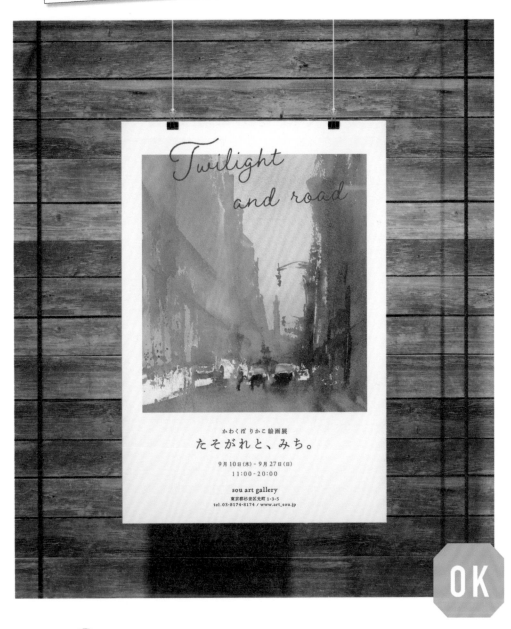

OK

文字毫無想法地擺上,看起來缺乏專業度⋯⋯
而且也必須讓畫家的作品更顯眼才行吧⋯⋯

NG

毫無想法擺上的文字缺乏專業度

NG1

文字沒辦法剛好佔滿面寬時，請不要強行拉寬或縮窄文字，否則會變得難以閱讀，或是失去字體原有的特徵。

かわくぼりかこ絵画展

たそがれと、みち。
Twilight and Road

9月10日（木）～27日（日）
11：00-20：00

東京都杉並区光町 1-3-5 sou art gallery
TEL:03-8174-8174
http://www.art_sou.jp

NG3

這裡藉漸層確保充足的留白，卻讓畫作變得猶如背景。設計時必須確認重點所呈現的感覺。

NG2

英數字都使用與標題相同的日文字體，但以歐文為主，選擇套用日文也很漂亮的歐文字體，會讓整體畫面更優美。

NG4

不加思索地擺上文字，會使數字與漢字之間，或括號前後出現不自然的空白，放著不管會使資訊難以閱讀，必須適度調整間距。

沒想到只是稍微調整文字，就出現這麼大的變化……

NG1 文字的變形

必須特別避免無意義地拉長或扁平化字體。

NG2 歐文與日文

英數字也套用了日文字體。

NG3 缺乏修飾

重要主視覺卻淪落成背景了。

NG4 缺乏思考

文字僅單純擺上，未加以調整。

OK

調整字元間距等，讓畫面更專業

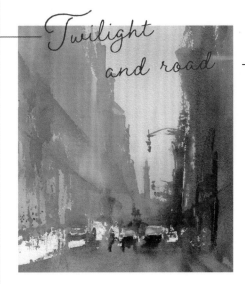

OK1

整體資訊都集中在中間，稍微造成了生硬氛圍，所以英文標題在設計上多了點玩心，以取得良好的平衡。

使用字體
Brasetto Regular

OK2

帶有墨水暈開感的字體，符合夕陽的氛圍，並藉由寬裕的字元間距醞釀出沉穩氣息。

使用字體
A P-OTF秀英にじみ明朝Std L

OK3

周遭留白帶來邊框的效果，將視線凝聚在畫作上。

OK4

選擇與日文字體氛圍相當的歐文字體，將發現只是細小的改變，就能讓整個畫面更專業。

使用字體
A P-OTF秀英にじみ明朝Std L
Amiri Regular

FONT POINT!

稍微調整字元間距與基線，能夠大幅改變畫面的氛圍。

Before	11:00-20:00
↓	
After	11:00 - 20:00

有些字體未經調整時，連字號或冒號會比數字低很多。這時必須調高基線、整頓字元間距，雖然是很不起眼的工作，卻能夠大幅提升整個畫面的氛圍。

1

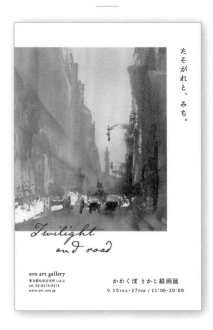

周遭有充足的留白，即使文字資訊很
小，仍能夠清楚閱讀。

貂明朝 Regular
たそがれと、みち

Emily Austin Regular
Twilight 0123

2

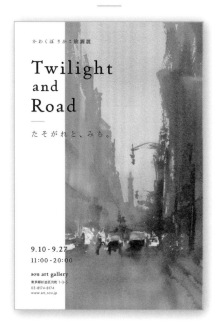

散發古典氛圍的歐文字體，很符合
「Twilight（黃昏）」的形象，能夠
塑造出沉穩氣息。

游明朝体 Pr6N R
たそがれと、みち

P22 Stickley Pro Text
Twilight 0123

有型且不會干擾畫作的配色

- CMYK / 56,16,38,0
- CMYK / 9,15,25,0
- CMYK / 12,7,12,0
- CMYK / 38,21,30,0

- CMYK / 10,7,10,0
- CMYK / 74,68,60,20
- CMYK / 77,20,33,0
- CMYK / 20,16,16,0

3

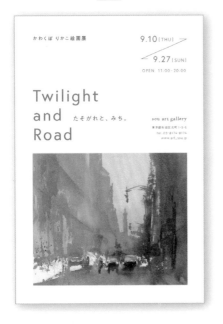

藉細黑體與無襯線字體賦予其輕盈感，有助於吸引年輕人。

A P-OTF A1 ゴシック StdN R

たそがれと、みち

Europa Regular

Twilight 0123

4

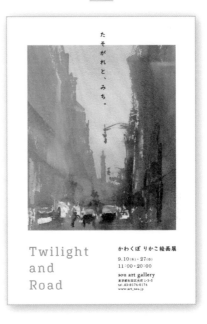

用考量到可讀性的日文字體，打造出各年齡層的人都能接受的設計。

UD デジタル教科書体 StdN M

たそがれと、みち

Aglet Slab Regular

Twilight 0123

- CMYK / 14,18,20,0
- CMYK / 35,30,24,0
- CMYK / 16,12,8,0
- CMYK / 6,9,10,0

- CMYK / 37,98,60,0
- CMYK / 10,0,10,0
- CMYK / 22,20,40,0
- CMYK / 55,50,50,0

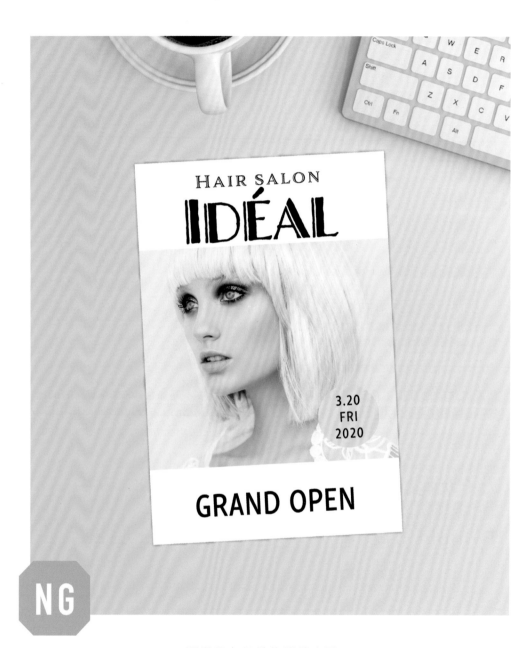

選擇很有個性的雙線字體，
但是好像不如我想像的那麼有型⋯⋯

- 有許多知名美髮設計師的沙龍。
- 用女性形象照打造出有型的開幕宣傳DM。

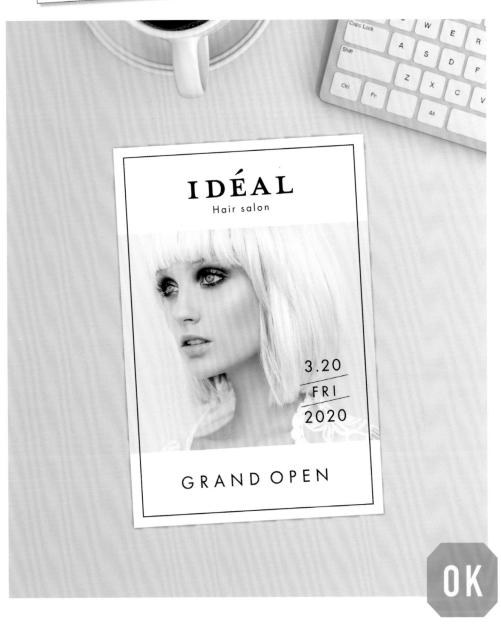

IDÉAL

Hair salon

3.20
FRI
2020

GRAND OPEN

OK

善加搭配對比清晰的字體，
能夠營造出時尚感。

NG

少了一點洗鍊感

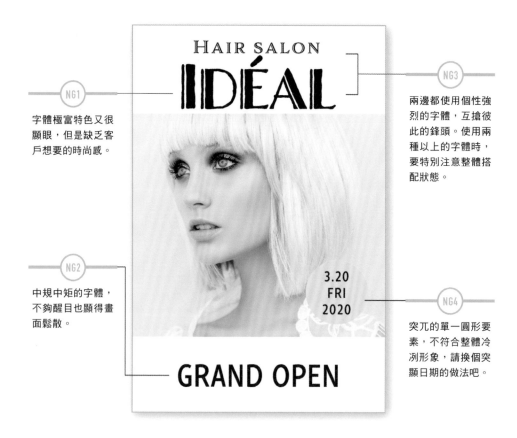

HAIR SALON

IDÉAL

3.20
FRI
2020

GRAND OPEN

NG1 字體極富特色又很顯眼，但是缺乏客戶想要的時尚感。

NG2 中規中矩的字體，不夠醒目也顯得畫面鬆散。

NG3 兩邊都使用個性強烈的字體，互搶彼此的鋒頭。使用兩種以上的字體時，要特別注意整體搭配狀態。

NG4 突兀的單一圓形要素，不符合整體冷冽形象，請換個突顯日期的做法吧。

什麼樣的字體有型又符合形象呢……？

NG1 主要字體的選擇
主要字體稱不上時尚有型。

NG2 中規中矩的字體
簡單過頭反而使畫面鬆散。

NG3 字體的搭配
兩者的個性都過強，互爭風采。

NG4 修飾
圓形要素與冷冽的設計不搭。

OK

藉對比度塑造時尚感

OK1

細部具圓潤感且稍寬的字體，充滿女人味又帶了一點甜美，符合成熟女性的形象。
——
使用字體
Mrs Eaves
Roman All Petite
Caps

OK3

用強弱層次分明的襯線字體，搭配細緻的無襯線字體以強調對比度，能形塑出帥氣俐落的形象感。

OK2

就算是線條單純的字體，也能藉由較寬的字元間距增添洗鍊感。
——
使用字體
Futura PT Book

OK4

藉斜線區隔要素並增添動感，形成更加專業的設計。

FONT POINT!

使用兩種以上的字體時，
要特別注意對比度。

Before

After

將兩種以上的字體搭配在一起時，若兩者都個性強烈就會互相衝突，這時加以調整線寬、高度與字元間距等，就能夠藉對比度的強調大幅加分。

1

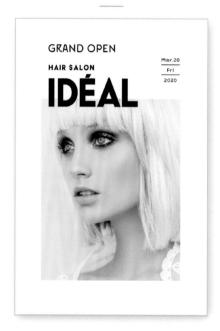

2

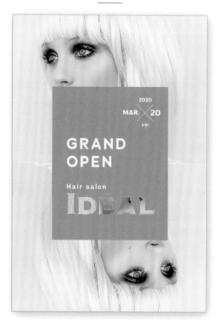

用線條偏粗的字體搭配較寬的留白，
能夠凝聚畫面中的要素，進一步強調
文字與照片。

用更顯眼的方式表現字體，同樣有助
於塑造出時尚感。

Acier BAT Text Solid
IDÉAL 0123

Vidange Pro Medium
GRAND OPEN

Modesto Expanded Regular
IDÉAL 0123

Adrianna Bold
GRAND OPEN

適合有型美容機構DM的配色

● CMYK / 54,35,37,0

○ CMYK / 0,15,17,0

○ CMYK / 7,7,10,0

○ CMYK / 15,10,15,0

○ CMYK / 15,12,10,0

○ CMYK / 24,2,13,0

○ CMYK / 3,20,22,0

● CMYK / 50,48,50,50

善用字體打造世界觀，
才能夠做出符合目標客群年齡或喜好的設計。

3

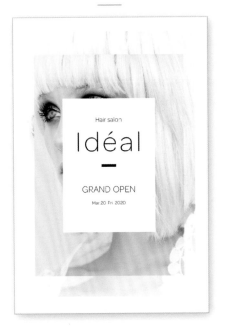

Hair salon
Idéal
—
GRAND OPEN
Mar.20 Fri 2020

統一使用同一種簡單的無襯線字體，
搭配簡單俐落的排版，就能夠勾勒出
洗鍊的氛圍。

Omnes ExtraLight
Idéal 0123

4

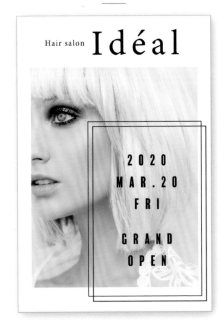

Hair salon **Idéal**

2 0 2 0
MAR.20
FRI

GRAND
OPEN

用邊框圍起字寬較窄的無襯線字體，
能夠營造出安定感。

Minion3 Regular
Idéal 0123
BalboaPlus Fill
GRAND OPEN

CMYK / 18,10,0,2

CMYK / 4,2,4,0

CMYK / 16,0,73,0

CMYK / 6,0,50,0

CMYK / 38,15,22,0

CMYK / 100,75,53,61

CMYK / 0,18,8,0

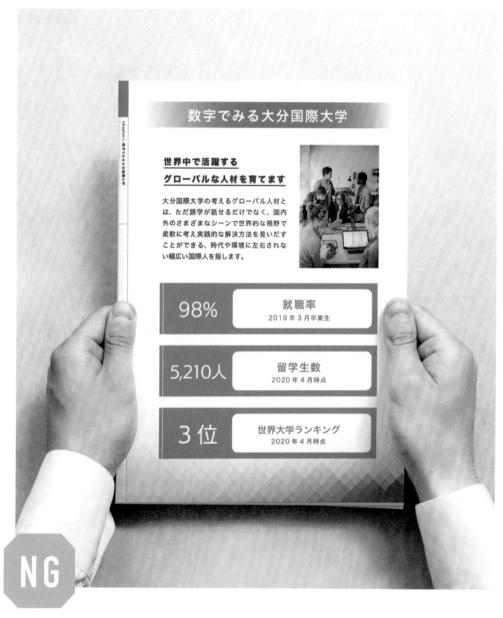

客戶不想要裝飾，
所以我就努力用資訊塞滿畫面……

● 希望讓學生看了認為「是值得去的大學！」
● 想要營造出國際化且很酷的形象，所以不需要過度裝飾。

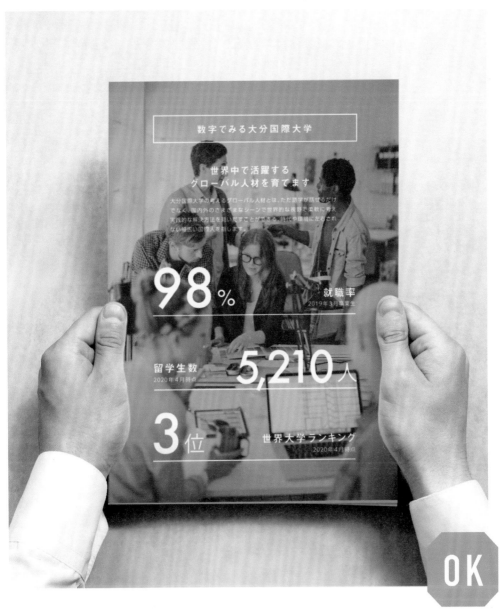

數字てみる大分国際大学

世界中で活躍する
グローバル人材を育てます

大分国際大学の考えるグローバル人材とは、ただ語学が話せるだけでなく、国内外のさまざまなシーンで世界的な視野で柔軟に考え実践的な解決方法を見いだすことができる、常に国境にとらわれない幅広い国際人を指します。

98% 就職率
2019年3月卒業生

留学生数 5,210人
2020年4月時点

3位 世界大学ランキング
2020年4月時点

OK

選擇強調數字的排版，
就可以在不添加多餘裝飾的情況下，
讓整體畫面看起來很有型。

NG

排版方式死板生硬

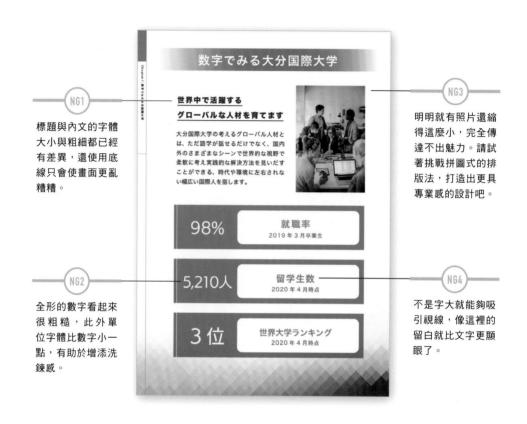

数字でみる大分国際大学

世界中で活躍する
グローバルな人材を育てます

大分国際大学の考えるグローバル人材とは、ただ語学が話せるだけでなく、国内外のさまざまなシーンで世界的な視野で柔軟に考え実践的な解決方法を見いだすことができる、時代や環境に左右されない幅広い国際人を指します。

98%	就職率
	2019年3月卒業生

5,210人	留学生数
	2020年4月時点

3位	世界大学ランキング
	2020年4月時点

NG1
標題與內文的字體大小與粗細都已經有差異，還使用底線只會使畫面更亂糟糟。

NG2
全形的數字看起來很粗糙，此外單位字體比數字小一點，有助於增添洗鍊感。

NG3
明明就有照片還縮得這麼小，完全傳達不出魅力。請試著挑戰拼圖式的排版法，打造出更具專業感的設計吧。

NG4
不是字大就能夠吸引視線，像這裡的留白就比文字更顯眼了。

我刻意將資訊整理得更好閱讀，
沒想到反而讓畫面更加雜亂了……

NG1 過度強調
強調過頭會令人眼花瞭亂。

NG2 全形數字
看起來很粗糙。

NG3 排版
正經八百，缺乏趣味性。

NG4 留白搶過主角鋒頭
留白比文字還要更醒目。

OK

用數字表現出年輕設計

OK1

放大文字並使用滿版照片當背景，再搭配細緻的邊框就足以強調標題感。

OK2

字寬均一的偏粗無襯線字體，會讓數字看起來特別大，如此一來，人們一眼望過來就會先注意到數字。

——
使用字體
Futura PT Medium

OK3

不必過度強調，只要有充足的跳躍率與字元間距，就能夠讓人們注意到標語。

——
使用字體
A-OTF 見出ゴMB31
Pr6N MB31

OK4

將照片改成背景，畫面瞬間變得非常有張力，國際感也倍增。

不能使用裝飾元素時，
就善用文字編排有效解決問題。

FONT POINT!

Before　After

「咦？只有這些文字嗎？照片呢？」設計時遇到這種問題時，總是會忍不住用裝飾填滿空白處。但是其實只要放大具國際感的字體，就足以提升畫面分量感與洗鍊感。

1

修剪成狹長狀的照片與縱長字體相得益彰，並襯托出橫線的效果。

Alternate Gothic No2 D Regular
ABCD 0123

A P-OTF A1 ゴシック Std R
数字で見る

2

黑色部分偏多的文字過大時會造成壓迫感，所以這裡刻意縮小字體，再藉由邊框增添資訊的存在感。

Europa Regular
ABCD 0123

りょうゴシック PlusN M
数字で見る

符合時尚學校導覽的配色 ────────

- CMYK / 70,25,10,0
- CMYK / 0,0,0,90
- CMYK / 0,0,0,0
- CMYK / 5,10,80,0

- CMYK / 62,6,33,0
- CMYK / 12,10,10,0
- CMYK / 85,62,46,5
- CMYK / 25,75,57,0

就算是彼此相似的等寬無襯線字體，
也能夠藉由不同的排版，展現出不同的趣味性。

3

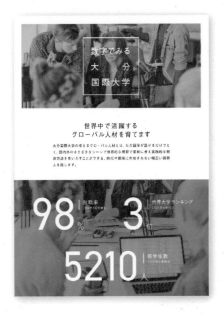

將畫面切割三等分，讓視線由上至下
延伸，最後落在時尚的縱長字體上。

DIN 2014 Regular
ABCD 0123

A-OTF 中ゴシック BBB Pr6N Med
数字で見る

4

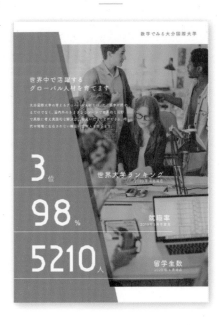

覺得斜向配置太前衛時，就藉由頗具
個性的字體補足少許玩心。

Citizen OT Light
ABCD 0123

FOT- 筑紫 A 丸ゴシック Std B
数字で見る

- CMYK / 12,77,20,0
- CMYK / 0,0,0,80
- CMYK / 0,0,0,0
- CMYK / 40,50,7,0

- CMYK / 58,50,47,0
- CMYK / 5,4,4,0
- CMYK / 50,93,82,23
- CMYK / 78,75,73,30

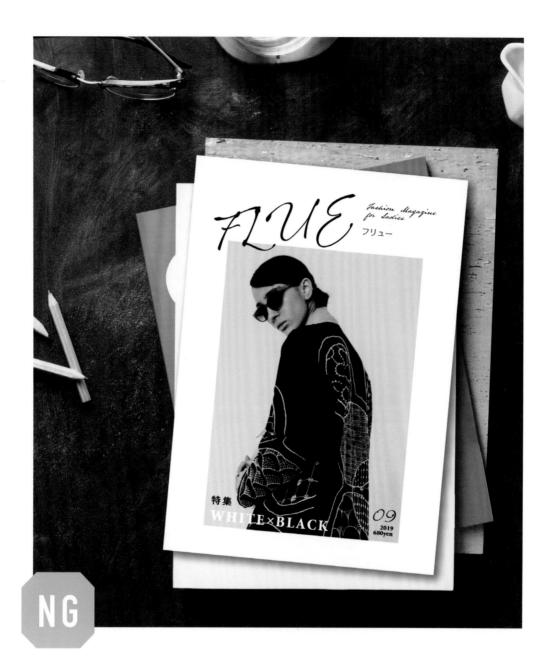

為了營造出帥氣又有型的氛圍，
我主要使用了書寫體，但是……

- 以25～30多歲的成熟女性為目標客群。
- 簡約帥氣又帶點尖銳感的時尚雜誌。

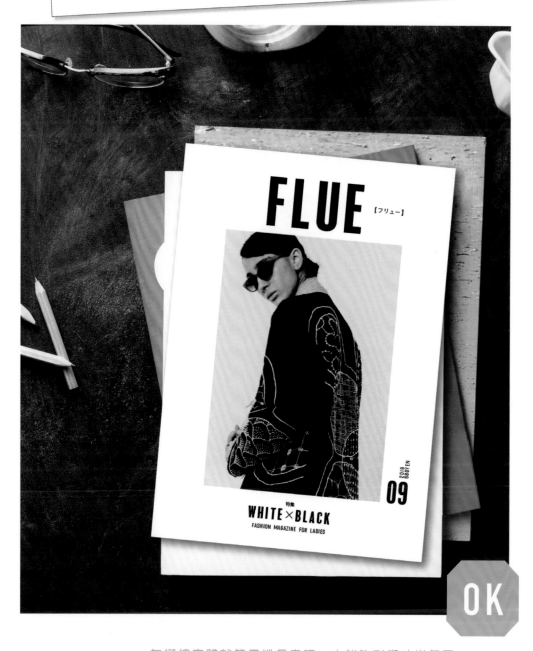

無襯線字體就算用縱長表現，也能夠形塑時尚氛圍。
此外減少使用的字體種類，
有助於醞釀出設計的統一感。

NG

字體種類過多

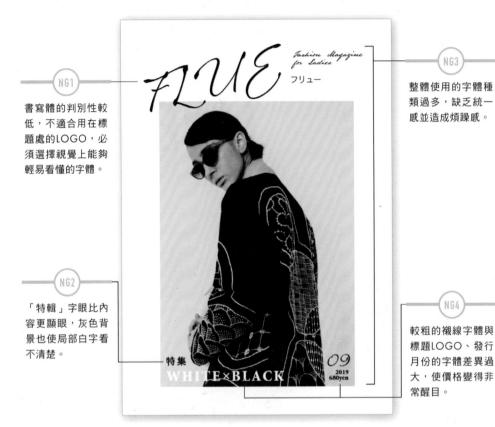

NG1
書寫體的判別性較低，不適合用在標題處的LOGO，必須選擇視覺上能夠輕易看懂的字體。

NG3
整體使用的字體種類過多，缺乏統一感並造成煩躁感。

NG2
「特輯」字眼比內容更顯眼，灰色背景也使局部白字看不清楚。

NG4
較粗的襯線字體與標題LOGO、發行月份的字體差異過大，使價格變得非常醒目。

原來字體種類過多或是沒搭配好，
會讓畫面變得亂七八糟啊……

NG1 標題不易讀懂
細緻的書寫體判別性低，不好讀懂。

NG2 配色
配色沒有考慮到資訊重要性。

NG3 字體使用數量
選用的字體數量過多，缺乏一致性。

NG4 字體的搭配
字體的種類彼此互相不搭。

OK

簡約且一致

FLUE 【フリュー】

2019 860YEN

09

特集
WHITE×BLACK
FASHION MAGAZINE FOR LADIES

OK1

簡單縱長的無襯線字體，不僅能夠勾勒出時尚感，判別性也很高，很適合用來表現標題的LOGO。

使用字體
Balboa Plus Fill

OK2

特輯內容等小標挪到照片之外，讓文字更好辨認。此外文字統一置中，視覺上就更簡約。

OK3

標題的旁註標記配合縱長的標題，選擇稍長且纖細的黑體字型。

使用字體
A-OTF 中ゴシックBBB
Pr6N Med

OK4

選用的縱長字體與標題LOGO使用的字體相似，在營造出統一感之餘，又能藉字體粗細做出區別。

使用字體
Rift Medium

FONT POINT!

同畫面中使用的字體種類，
應控制在2～3種才能營造出統一感。

Before　　　　After

設計師很容易用不同種字體區分資訊，但是編排完後請拿遠一點檢查。字體的種類不要太多，才能夠打造出具統一感的設計，讓觀者更易感受到主旨。

1

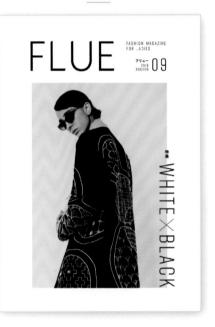

2

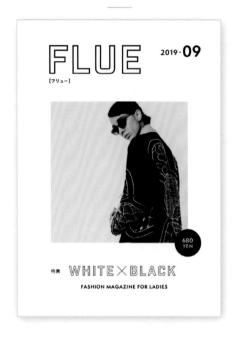

使用筆畫較細的字體，能夠營造出更現代洗鍊的氛圍，很適合對流行很敏感的二三十歲女性。

想營造出強烈衝擊力時，選擇邊框文字效果很好，能夠營造出風趣又吸睛的形象。

Neue Kabel Light
FLUE 0123

Rift Light
FASHION 0123

Industry Inc Outline
FLUE 0123

Semplicita Pro Bold
FASHION 0123

適合時尚雜誌封面的配色

CMYK / 0,0,0,100
CMYK / 51,50,0,20
CMYK / 12,0,0,37
CMYK / 0,0,6,14

CMYK / 66,18,44,29
CMYK / 0,0,8,11
CMYK / 86,58,38,34
CMYK / 86,81,0,70

字體粗細能夠大幅左右形象。
所以在選擇字體時不能只注意造型，還必須考慮到粗細。

3

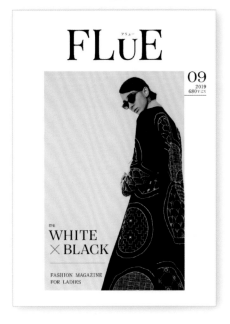

縱長襯線字體很適合塑造出成熟氛圍，程度更甚無襯線字體。

Tenez Regular

FLUE 0123

Corporate A Cond Pro Regular

FASHION 0123

4

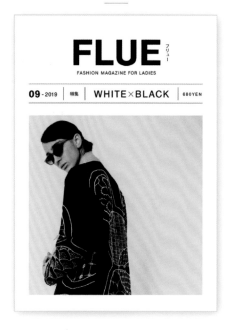

較粗的無襯線字體兼具安定感與高判別性，是吸引廣泛年齡層的字體。

Nimbus Sans Bold

FLUE 0123

Acumin Pro Regular

FASHION 0123

CMYK / 0,1,0,49
CMYK / 0,29,0,96
CMYK / 0,0,0,0
CMYK / 0,100,81,21

CMYK / 0,0,0,0
CMYK / 10,0,8,52
CMYK / 6,0,33,16
CMYK / 44,8,18,9

「重點在於避免對觀者造成壓力」

Summer Sandals

鮮やかなカラーが夏を盛り上げて
くれる今年の限定カラー。ビーチ
だけでなく、カジュアルコーディ
ネートのアイテムとしても活躍し
てくれます。色違いで2足持って
その日の気分でチョイス！なんて
いうのもオススメです。

BEACHs

NG

Summer Sandals

鮮やかなカラーが夏を盛り上げてくれる
今年の限定カラー。ビーチだけでなく、
カジュアルコーディネートのアイテムと
しても活躍してくれます。色違いで2足
持ってその日の気分でチョイス！なんて
いうのもオススメです。

BEACHs

OK

POINT

標準的直書行距約為文字尺寸的50～100%、橫書的50～75%，但是造成的視覺效果依行數、寬度、字體尺寸與種類而有所不同。像黑色部分較多的黑體，適合的行距就比相同尺寸的細字體還寬，才會比較好閱讀。

Power Point與Word的預設行距偏窄，所以光是藉由格式設定調整適度的行距，就足以大幅提升好讀性。剛開始或許很難掌握好不好閱讀的差異，所以請多方嘗試，找到「閱讀起來最舒服」的行距吧。

不同的文字粗細會改變視覺效果！?

行距：55%

鮮やかなカラーが夏を盛
り上げてくれる今年の限
定カラー。ビーチだけで
なく、カジュアルコーディ
ネートのアイテムとして
も活躍してくれます。

**鮮やかなカラーが夏を盛
り上げてくれる今年の限
定カラー。ビーチだけで
なく、カジュアルコーディ
ネートのアイテムとして
も活躍してくれます。**

行距：70%

→

**鮮やかなカラーが夏を盛
り上げてくれる今年の限
定カラー。ビーチだけで
なく、カジュアルコーディ
ネートのアイテムとして
も活躍してくれます。**

雖然兩者的行距相同，但是字體較粗時，行距看起來更窄。

調寬一點就更好閱讀了。

Chapter

03

流行風潮設計實例

Contents

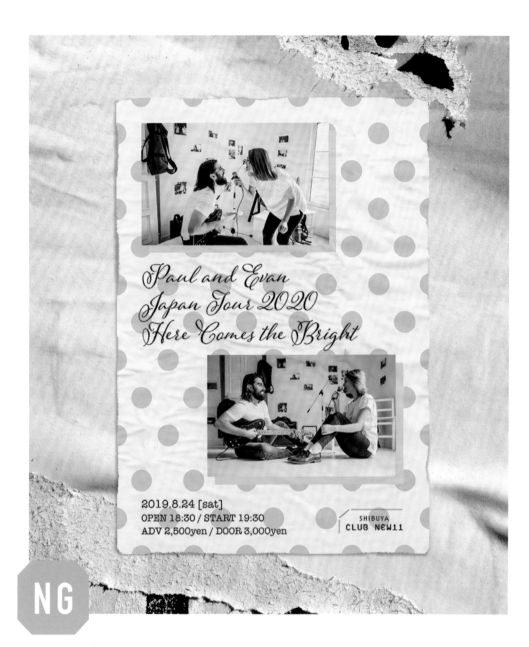

Paul and Evan
Japan Tour 2020
Here Comes the Bright

2019.8.24 [sat]
OPEN 18:30 / START 19:30
ADV 2,500yen / DOOR 3,000yen

SHIBUYA
CLUB NEW11

NG

因為是外國音樂家的演唱會，
所以想說用書寫體打造出時髦有型的氛圍……

- 希望是男女都能夠打動的設計
- 想表現出充滿流行感的有型音樂家氣息。

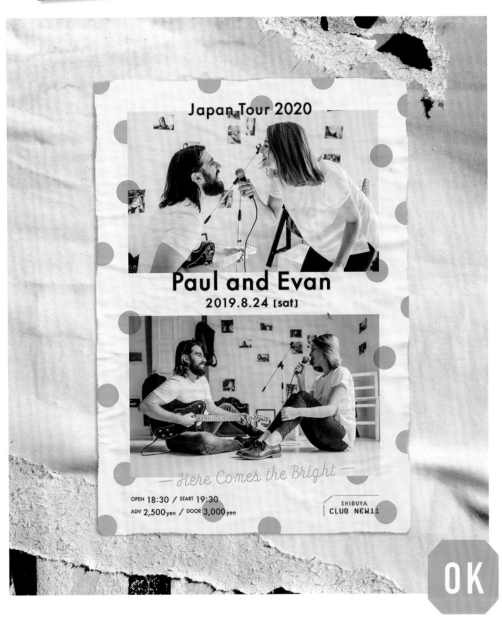

正是書寫體造成了反效果⋯⋯
不覺得讓資訊變得難讀懂了嗎？

NG

書寫體難懂又缺乏強弱層次

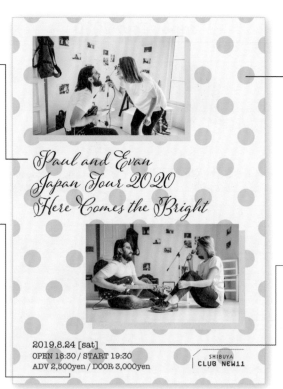

NG1
書寫體很有氣氛，具有裝飾功能但是比較難懂，所以不適合出現在標題等需要閱讀的部分。

NG2
文字尺寸較小時，有些字體就會變形，像是「5」與「6」、「3」與「8」就會看起來一樣。所以重要資訊不適合使用較特殊的字體。

NG3
圓點確實能夠表現出POP感，但是要時時確認裝飾要素「是否妨礙了重要文字的閱讀」。

NG4
輔助的資訊尺寸上同樣缺乏強弱層次，需要花點時間去解讀。所以設計好之後必須拿遠一點看，確認畫面看在一般人眼裡會是什麼模樣。

具流行感的背景與字體，應該很受女性歡迎才對……

NG1 字體的個性
必須視情況去調配字體之間的個性均衡度。

NG2 文字可讀性
重要資訊必須使用可讀性高的字體。

NG3 修飾
這裡的裝飾干擾到資訊的傳達了。

NG4 缺乏強弱層次
適度的強弱層次感，才能夠順利傳達出資訊。

OK

藉無襯線字體營造出強弱感

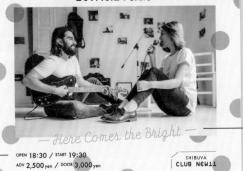

Japan Tour 2020

Paul and Evan
2019.8.24 [sat]

— Here Comes the Bright —

OPEN 18:30 / START 19:30
ADV **2,500** yen / DOOR **3,000** yen

SHIBUYA
CLUB NEW11

OK1

音樂家名稱選擇粗細均一且易讀的有型字體。

——
使用字體
Futura PT Medium

OK2

光憑數字就能感受到要表達的意思，所以「OPEN」、「Yen」這類輔助資訊就調小一點。

OK3

設計時要銘記目的，透過尺寸與粗細的調整，讓人第一眼能夠看到最重要的資訊。

OK4

為了確實區分音樂家與演唱會的名稱，將優先順序較低的標題換個顏色與字體，賦予其少許玩心。

——
使用字體
HT Neon Regular

FONT POINT!

在一般情況下很好讀懂的字體，也可能在縮小後變得難以讀懂。

Before	come
	↓
After	come

有些字體的可讀性與判別性會隨著尺寸或字元間距下降，像左邊這種「C」的兩端過近時就很容易看成「O」。所以設計時必須經常站遠一點，確認畫面中的資訊呈現狀態。

1

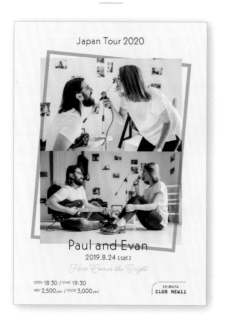

2

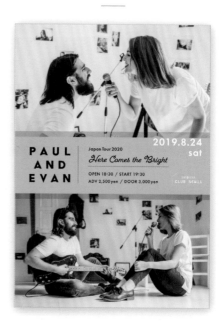

只要懂得運用留白，就算是細緻優雅的字體，也不怕被照片蓋過鋒頭。

音樂家名稱選擇較粗的無襯線字體，並分成三行就營造出LOGO般的視覺效果，與其他資訊做出明確的區隔。

Neue Kabel Light
Paul and Evan

Acier BAT Text Solid
PAUL AND EVAN

Beloved Script Regular
Here Comes the Bright

Fairwater Script Bold
Here Comes the Bright

符合女性喜好的POP配色

CMYK / 12,0,83,0

CMYK / 33,0,4,0

CMYK / 76,28,10,0

CMYK 3,38,16,0

CMYK / 34,22,0,0

CMYK / 92,74,0,0

CMYK / 0,54,45,0

CMYK / 35,0,20,0

3

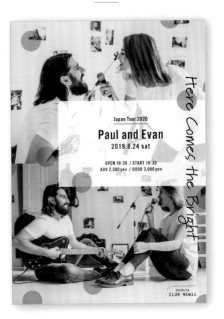

4

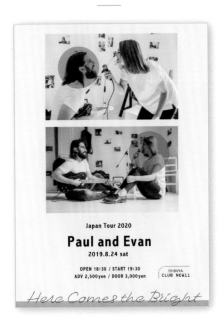

再單調的排版，只要將「Marydale」
這種手寫字體縱向擺放，就能夠大幅
提升趣味性。

Alternate Gothic No3 D Regular

Paul and Evan

Marydale Regular

Here Comes the Bright

藉較寬的留白＋細緻的字體營造出洗
鍊形象，搭配黑色部分較多的字體
時，就更加有型了。

Abadi MT Pro Cond Bold

Paul and Evan

Duos Brush Pro Light

Here Comes the Bright

CMYK / 12,0,11,0

CMYK / 0,40,80,0

CMYK / 0,75,0,0

CMYK / 0,11,12,0

CMYK / 0,25,12,0

CMYK / 76,9,52,0

CMYK / 2,10,83,0

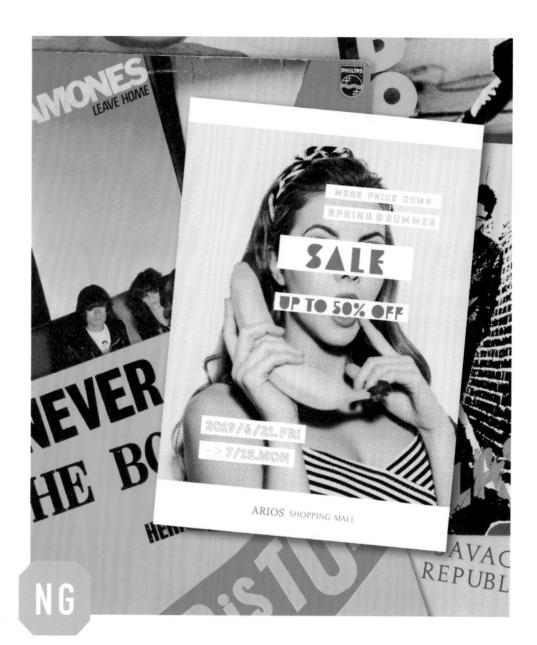

這是我心目中最具流行感的字體，
但是……

● 購物中心裡的時尚品牌以20多歲客群為主
● 這次是春夏特賣會，所以想使用會吸引年輕人目光的流行感設計！

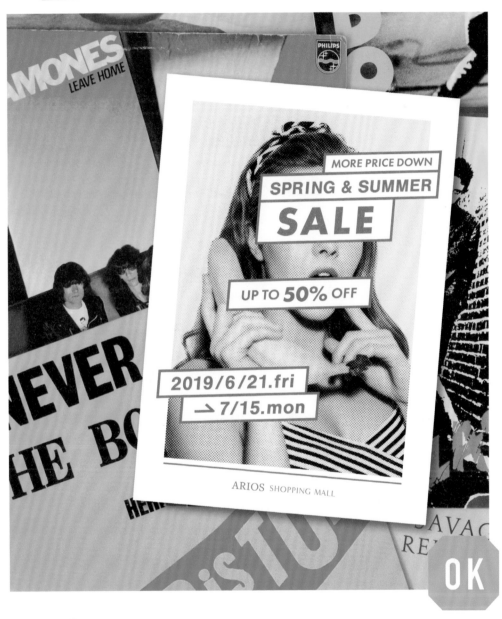

重要資訊必須好讀！
就連乍看簡單的無襯線字體，
也能夠藉由粗框與線條營造出流行感。

NG

都是裝飾性字體導致難以閱讀

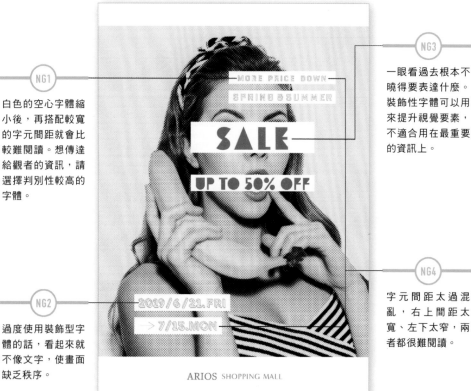

NG1
白色的空心字體縮小後，再搭配較寬的字元間距就會比較難閱讀。想傳達給觀者的資訊，請選擇判別性較高的字體。

NG2
過度使用裝飾型字體的話，看起來就不像文字，使畫面缺乏秩序。

NG3
一眼看過去根本不曉得要表達什麼。裝飾性字體可以用來提升視覺要素，不適合用在最重要的資訊上。

NG4
字元間距太過混亂，右上間距太寬、左下太窄，兩者都很難閱讀。

雖然想打造出極富流行感的畫面，
但是似乎不能隨便使用裝飾性文字呢⋯⋯？

NG1 尺寸感與粗細
文字尺寸過小或線條過細都會妨礙整體閱讀。

NG2 過度使用裝飾性字體
全部都是裝飾性字體時，看起來就不像文字了。

NG3 主要文字的字體選擇
裝飾性字體太過有特色，反而令人難以看懂。

NG4 字元間距
字元間距若沒有統一，同樣也會妨礙閱讀。

OK

大膽使用簡單的無襯線字體

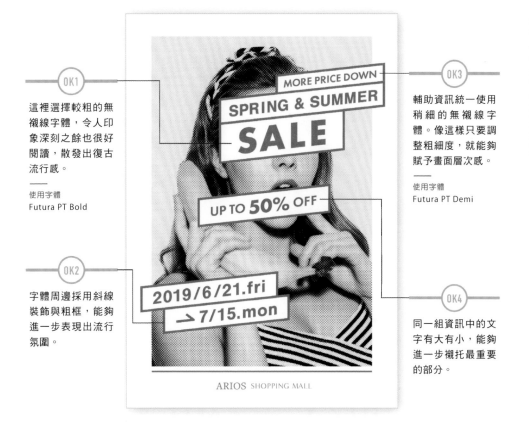

OK1

這裡選擇較粗的無襯線字體，令人印象深刻之餘也很好閱讀，散發出復古流行感。

———
使用字體
Futura PT Bold

OK2

字體周邊採用斜線裝飾與粗框，能夠進一步表現出流行氛圍。

OK3

輔助資訊統一使用稍細的無襯線字體。像這樣只要調整粗細度，就能夠賦予畫面層次感。

———
使用字體
Futura PT Demi

OK4

同一組資訊中的文字有大有小，能夠進一步襯托最重要的部分。

 FONT POINT!

簡約字體也能夠透過文字粗細、尺寸與周邊裝飾，詮釋出流行感。

Before

SALE

↓

After

SALE

就算是很簡單的無襯線字體，也能藉由偏粗的筆劃、帶圓潤感的邊框、縮小字元間距等，打造出具衝擊力的流行氛圍。

1

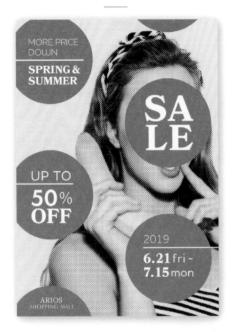

2

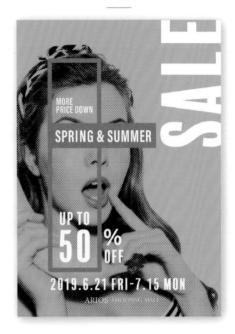

以女性為目標客群時,可以在流行感中增添可愛元素。這裡加粗了襯線字體,賦予其甜美形象。圓形圖案則成了視覺焦點。

想營造出男女老少皆適宜的視覺效果時,就用無襯線字體表現出適度的時尚感。

Bookmania Bold
SALE 0123

Houschka Rounded Light
PRICE 0123

BalboaPlus Fill
SALE 0123

Acumin Pro ExtraCondensed Bold
PRICE 0123

適合流行感特賣DM的配色

- CMYK / 0,87,15,0
- CMYK / 0,2,17,0
- CMYK / 0,26,10,0
- CMYK / 0,15,34,0

- CMYK / 0,7,49,0
- CMYK / 64,2,13,0
- CMYK / 20,0,54,0
- CMYK / 0,48,50,0

3

目標客群是標新立異的10～20多歲年輕人時，就選擇空心文字！僅運用在最重要的資訊時，就能夠進一步增加醒目度。

Industry Inc Outline

SALE 0123

Futura PT Book

PRICE 0123

4

目標客群是重視優惠感的人時，就以基本字體為主，再搭配Italic體打造視覺焦點，就能夠將視線集中在此處。

Bree Serif SemiBold Italic

SALE 0123

Copperplate Medium

PRICE 0123

CMYK / 41,0,30,0

CMYK / 4,48,100,0

CMYK / 0,21,83,0

CMYK / 6,0,62,0

CMYK / 0,0,15,1

CMYK / 100,0,22,0

CMYK / 0,100,8,0

CMYK / 0,0,100,0

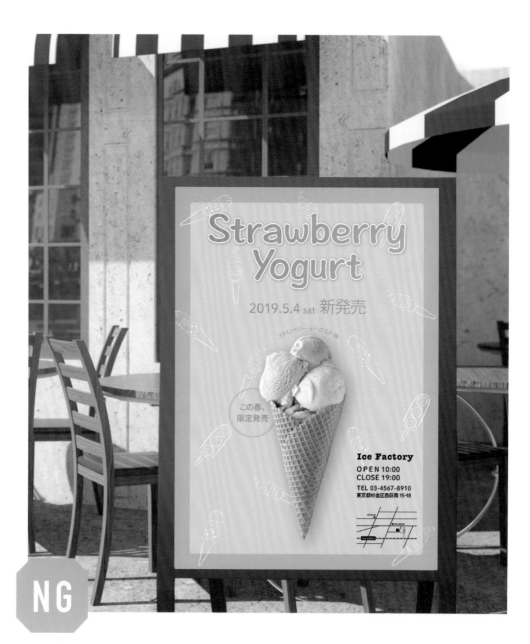

我用偏粗的字體搭配漸層色，
避免被粉紅色背景搶盡鋒頭。

客戶要求重點

● 搭配手寫風素材，增加親切感
● 希望整體設計可愛得讓女孩子忍不住想靠近。

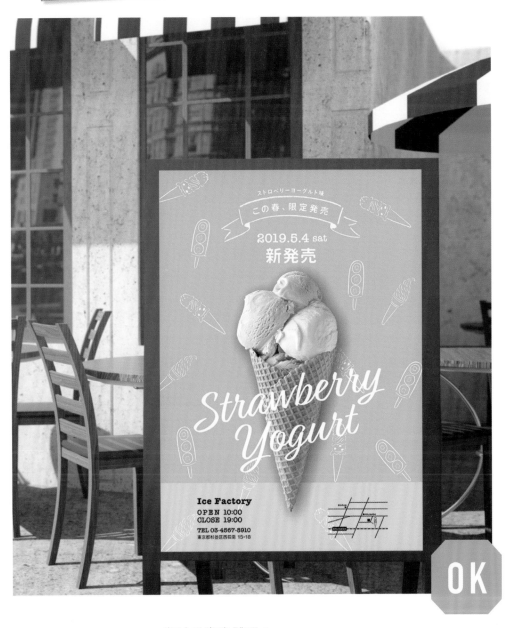

ストロベリーヨーグルト味

この春、限定発売

2019.5.4 sat
新発売

Strawberry
Yogurt

Ice Factory
OPEN 10:00
CLOSE 19:00
TEL 03-4567-8910
東京都杉並区西荻南 15-18

OK

嘗試手寫字體吧！
能夠增添畫面的層次感，看起來更專業！

NG

字體運用太老派

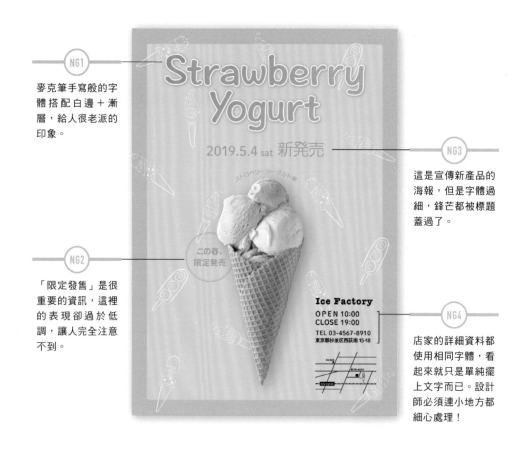

NG1

麥克筆手寫般的字體搭配白邊＋漸層，給人很老派的印象。

NG3

這是宣傳新產品的海報，但是字體過細，鋒芒都被標題蓋過了。

NG2

「限定發售」是很重要的資訊，這裡的表現卻過於低調，讓人完全注意不到。

NG4

店家的詳細資料都使用相同字體，看起來就只是單純擺上文字而已。設計師必須連小地方都細心處理！

原來字體運用也有分「老派」跟「新穎」啊！
看來我得多加學習了……

NG1 氣圍老派

無法打動年輕女性的舊式設計。

NG2 資訊整理

忽視海報的主要訴求點。

NG3 字體對比

必須依優先順序賦予適度的對比。

NG4 對細部的講究

文字的配置看起來沒經過任何設計。

OK

減少色彩數量，以字體決勝負

OK1
光是增加邊框、緞帶等素材，就變得相當引人注目！

OK2
為營業時間與電話號碼等英數字，選擇有別於日文地址的字體，具有畫龍點睛的效果。
——
使用字體
American Typewriter Semibold

OK3
加粗「新發售」的字體。一般人的視線會由上而下，所以把整體資訊集中在中央。
——
使用字體
VDL V 7丸ゴシック B

OK4
手寫字體橫跨了冰淇淋，因此就連單純的白字也能令人印象深刻。
——
使用字體
Relation Two Regular

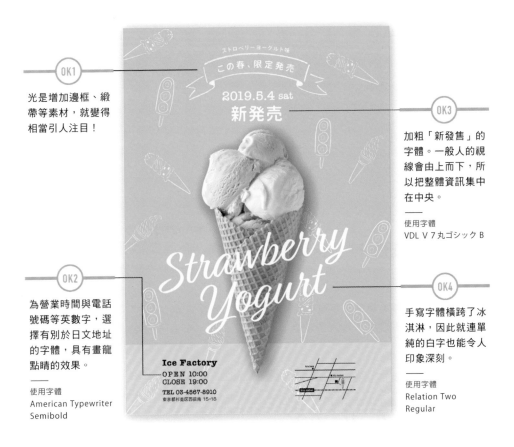

ストロベリーヨーグルト味
この春、限定発売
2019.5.4 sat
新発売
Strawberry Yogurt
Ice Factory
OPEN 10:00
CLOSE 19:00
TEL 03-4567-8910
東京都杉並区西荻南 15-18

FONT POINT!

「時髦」一詞代表著許多不同的風格，
所以必須依目標客群決定適當的「時髦程度」。

Before
New!
DOUGHNUT
↓
After
New!
DOUGHNUT

目標客群是兒童？20多歲？或是年紀更大的人？不同年齡層眼中的「時髦」都不一樣，而裝飾與字體足以左右整體形象，所以在選擇字體時必須考慮到目標客群。

1

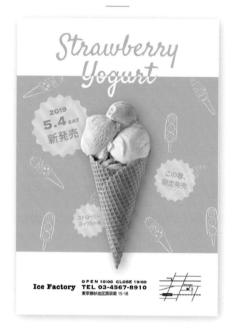

用波浪邊的圓形圖案與柔美字體,交織出年輕氛圍,再搭配俐落的書寫體就不怕太幼稚。

Satisfy Regular
Strawberry 0123

ヒラギノ丸ゴ ProN W4
限定発売 0123

2

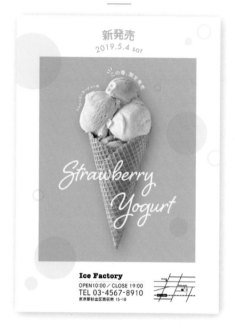

商品名稱以外的文字都統一使用黑體,並沿著曲線排列以表現出時髦感。另外搭配較成熟的手寫字體,賦予其層次感。

Shelby Regular
Strawberry 0123

DNP 秀英角ゴシック銀 Std B
限定発売 0123

適合時髦甜點商品的配色

CMYK / 32,2,15,0
CMYK / 0,40,0,0
CMYK / 28,25,4,0
CMYK / 4,6,29,0

CMYK / 0,25,5,0
CMYK / 20,100,70,0
CMYK / 95,78,53,20
CMYK / 22,0,7,0

「時髦」一詞代表著許多不同的面貌。
這裡要介紹一些針對年輕女性的時髦表現手法。

3

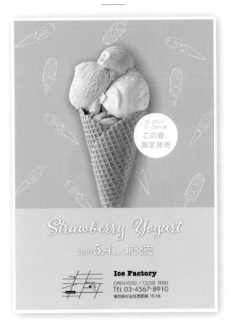

以極富特色的少女風書寫體為主時，
要調配好均衡度，搭配無襯線字體或
黑體，才不會使畫面過於甜膩。

Adorn Bouquet Regular

Strawberry　　*0 1 2 3*

VDL ロゴナ R

限定発売　　0123

4

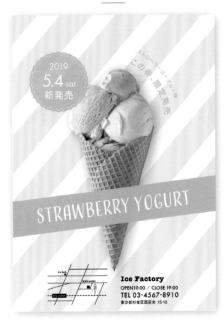

用較密集的手寫字體搭配直線，形成
帶有俐落可愛感的設計。

Adorn Condensed Sans Regular

STRAWBERRY 0123

FOT- セザンヌ ProN M

限定発売　　0123

CMYK / 14,38,49,0

CMYK / 0,81,26,0

CMYK / 1,7,17,0

CMYK / 3,21,65,0

CMYK / 0,10,85,0

CMYK / 11,93,63,0

CMYK / 76,12,40,0

CMYK / 0,45,95,0

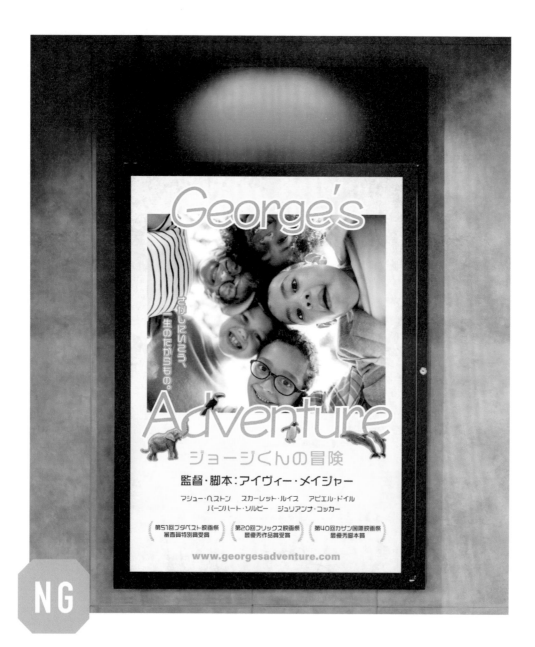

我用具休閒感的字體與明亮配色，
想營造出歡樂的氣氛……

● 希望能以簡單的版面，讓人輕易了解電影內容。
● 這是兒童喜劇，所以希望整個設計都散發出歡樂氣息。

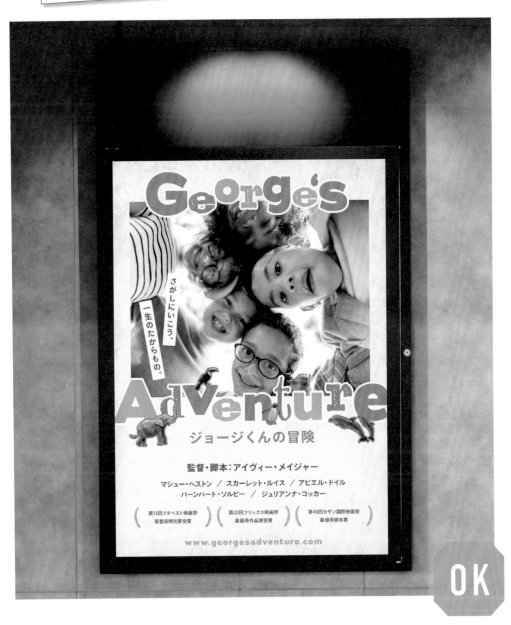

OK

善加搭配多種字體與色彩，
就能夠營造出熱鬧的氣氛。

NG

過於簡單而缺乏雀躍感

NG1

沒有任何巧思地擺上文字，看起來過於普通，無法傳遞出愉快與趣味性。

NG2

這是用來傳遞電影內容的重要標語，卻處理得很像輔助資訊，讓人難以注意到。

NG3

歐文與日文標題缺乏一致性，整體資訊看起來很散亂。

NG4

榮獲獎項與網址的字體太有特色，單一文字令人難懂，整組資訊則搶過主要資訊的鋒頭。

我以為過度使用字體會使畫面變得繁雜，
沒想到也可以透過多種字體搭配出歡樂的氛圍！

NG1 缺乏趣味性

缺乏營造炒熱氣氛的巧思。

NG2 標語不夠引人注目

風采遭照片掩沒，完全失去存在感。

NG3 缺乏組織性

文字資訊看起來很分散。

NG4 詳細資訊的處理

不管是獨立看還是整組看都難閱讀。

OK

藉由字體的搭配營造出歡樂感

OK1

只有電影名稱刻意使用兩種字體,藉此交織出熱鬧與歡樂的氣氛。

使用字體
Adrianna Extrabold
AltaCalifornia Regular

OK2

搭配白底並調整角度營造出動態感,如此一來,即使文字較小也能夠引人目光。

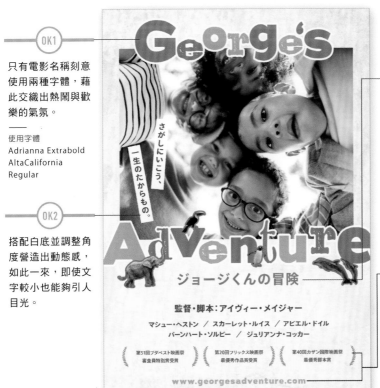

OK3

日文電影名稱的尺寸較小,營造出副標感,並加寬與下方資訊間的空白,讓人一看就知道日文電影名稱屬於上面這一區。

OK4

為了縮小後也維持可讀性,這邊為詳細資訊選用黑體。設計時的一大關鍵,就是藉尺寸感表現出優先順序。

使用字體
りょうゴシック PlusN M

FONT POINT!

畫面中資訊量較少時,
就要善用標題創造出適切的世界觀。

Before
KID'S MOVIE
↓
After
KID'S MOVIE

電影傳單的正面通常只有電影名稱與宣傳標語,所以可以在名稱部分多費點工夫,藉由玩心的妝點增添流行熱鬧的氛圍。請試著依內容挑戰更豐富的字體搭配模式。

1

2

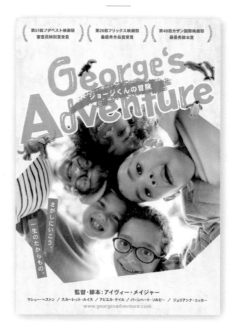

用充滿躍動感的「Zubilo Black」字體，搭配宛如隨意寫下的手寫風字體，能夠共同交織出絕佳的氣勢。

英文電影名稱使用較粗的無襯線字體，以及細緻的手寫風字體組成。日文電影名稱則搭配了宛如一筆劃過的帶狀線條，襯托出英文名稱的玩心。

Verveine Regular
George's 0123

Sketchnote Square Regular
George's 0123

Zubilo Black
Adventure 0123

Sweater School ExtraBold
Adventure 0123

適合熱鬧童趣文宣的配色

- ● CMYK / 65,11,0,0
- ○ CMYK / 0,5,19,0
- ○ CMYK / 0,4,50,0
- ● CMYK / 0,42,81,0

- ● CMYK / 0,45,26,0
- ○ CMYK / 0,0,40,0
- ● CMYK / 59,7,33,0
- ● CMYK / 19,0,81,0

3

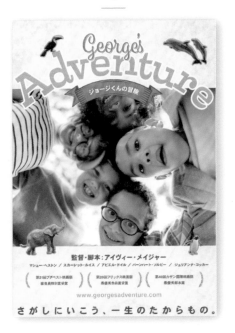

想要營造出更滿的休閒可愛感，就為
電影名稱選擇熱力十足的字體並排成
拱狀。

Spumante Regular plus Shadow Regular

George's 0123

Zalderdash Regular

Adventure 0123

4

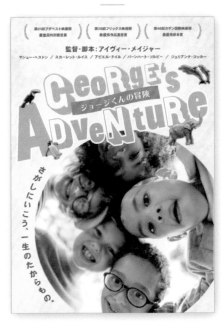

就連俐落的無襯線字體，也能夠藉由
空心立體效果，瞬間散發出充滿童趣
感的動態氛圍。

WTR Gothic Open Shaded Regular

GEORGE'S

Tablet Gothic Condensed Heavy

Adventure 0123

CMYK / 0,8,88,0	
CMYK / 86,58,0,44	
CMYK / 0,46,83,0	
CMYK / 53,0,85,0	

CMYK / 31,0,11,2	
CMYK / 0,62,36,0	
CMYK / 0,27,7,0	
CMYK / 75,0,31,0	

「優秀的判別性既是設計禮儀也是一種貼心！」

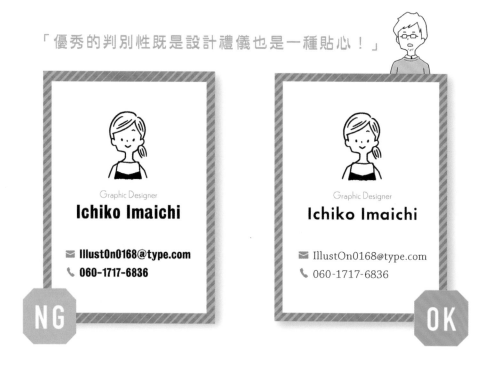

NG

OK

Graphic Designer
Ichiko Imaichi

✉ IllustOn0168@type.com
📞 060-1717-6836

Graphic Designer
Ichiko Imaichi

✉ IllustOn0168@type.com
📞 060-1717-6836

POINT

「這是 0（數字）還是 O（英文）呢？」「這是英文大寫的I還是數字的1呢？」各位看到e-mail等的時候，是否曾向對方確認過這些事情呢？

有些字體會出現極其相似的異字，會讓觀者混淆，而e-mail、電話號碼與專有名詞等就必須極力避免這樣的問題。所以在選擇字體的時候，建議一開始就確認「O（數字）／O（英文）」、「I（英文）／l（小寫的L）／1（數字）」、「p／b」、「a／d」等相似的組合，如此一來就不會事後才發現必須改變字體，設計起來更加安心，所以可別忘了視情況確認各字體的判別性囉！

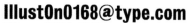

IllustOn0168@type.com

❶ **Ill** … I的大寫？
L的小寫？

❷ **OnO** … 數字的0？
O的大寫？

❸ **68** … 字體比較小的時候，
就比較難區分6與8

判別性測試（一例）

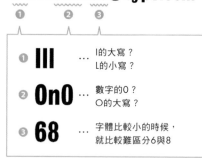

I/l/1　O/0　6/8　a/d
I/l/1　O/0　6/8　a/d
I/l/1　O/0　6/8　a/d

請事前確認是否可能混淆。

Chapter

04

自然風設計實例

Contents

暮らしをちょっと楽しくする
ライフタイル提案マガジン

05
2019 MAY
¥780

SUKIMA時間

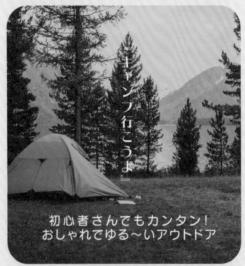

『キャンプ行こうよ』

初心者さんでもカンタン！
おしゃれでゆる〜いアウトドア

Let's go out! Have a good weekend.....

NG

我想營造出鬆緩的氣氛，
所以選擇了圓黑體，
結果……好俗氣……

- 從各種角度提供日常生活資訊的生活風格雜誌。
- 想營造出自在柔和的氛圍，讓女性也能輕鬆翻閱。

暮らしをちょっと楽しくする
ライフタイル提案マガジン

05
2019 MAY
¥780

SUKIMA 時間

キャンプ行こうよ

＼初心者さんでもカンタン！／
おしゃれでゆる〜いアウトドア

LET'S GO OUT! HAVE A GOOD WEEKEND……

OK

不要遇到什麼狀況都想用圓黑體應付！
妳就是同時想好字體選擇與排版，
才會發生這種事情。

NG

落伍生硬的氛圍看起來很隨便

暮らしをちょっと楽しくする
ライフタイル提案マガジン

05
2019 MAY
¥780

SUKIMA時間

「キャンプ行こうよ」

初心者さんでもカンタン！
おしゃれでゆる～いアウトドア

Let's go out! Have a good weekend.....

NG1

選用基本的圓黑體，看起來無趣單調。此外英文與日文尺寸相同時，日文看起來會比較大，在視覺上會失衡了。

NG2

小標比上面的大標還要醒目，規劃尺寸與配色時必須考量到資訊的優先順序才可以。

NG3

以圓黑體為主的畫面中，突然跑出氛圍截然不同的字體，看起來相當突兀，讓人不由自主注意這裡。

NG4

字體、圖片裁剪形狀與文章配置中出現過多直線要素，就會更顯得生硬又老派。

原來圓潤字體雖然可以營造出自在的氛圍，
卻未必能夠塑造出現代感啊⋯⋯

 NG1 英文與日文的搭配方法

未加以調整看起來失衡了。

NG2 未顧及優先順序

文字未依資訊重要性安排尺寸。

 NG3 擺錯重點

突兀的字體讓人擺錯重點。

 NG4 落伍生硬的形象

直線要素太滿，看起來很生硬。

OK

善用混搭表現出空氣感

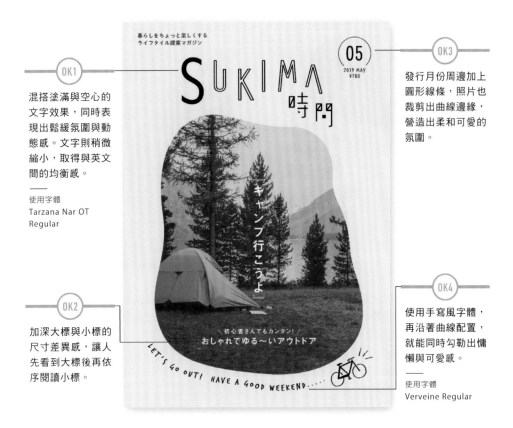

OK1

混搭塗滿與空心的文字效果，同時表現出鬆緩氛圍與動態感。文字則稍微縮小，取得與英文間的均衡感。

使用字體
Tarzana Nar OT
Regular

OK2

加深大標與小標的尺寸差異感，讓人先看到大標後再依序閱讀小標。

OK3

發行月份周邊加上圓形線條，照片也裁剪出曲線邊緣，營造出柔和可愛的氛圍。

OK4

使用手寫風字體，再沿著曲線配置，就能同時勾勒出慵懶與可愛感。

使用字體
Verveine Regular

只要少許的變化就能夠改變整體氛圍，
例如：調整並列的文字高度，
或是將局部文字改成空心效果等。

FONT POINT!

Before
BOOKS
↓
After
BOOKS

文字大小或高度的調整都是不起眼的作業，卻能夠大幅改變畫面呈現出的狀態。目標客群為時下女性的話，就在各處添加少許玩心，表現出適度的可愛感吧！

1

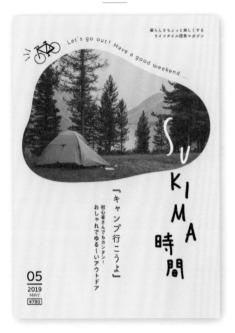

想醞釀出低喃似的休閒氛圍時，稍微變形的手寫風字體就非常適合！

Verveine Regular

SUKIMA 0123

Houschka Rounded Light

Let's go 0123

2

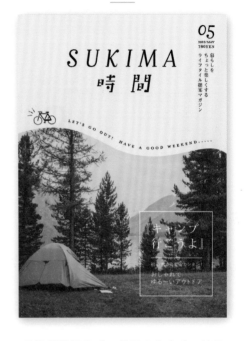

若想維持優雅感又想展現專業時，就選擇襯線字體再拉寬字元間距。

Matrix II Script OT Book

SUKIMA 0123

Mrs Eaves Roman All Petite Caps

LET'S GO 0123

適合自然風雜誌封面的配色

- CMYK / 0,49,49,36
- CMYK / 32,0,36,47
- CMYK / 0,10,31,22
- CMYK / 4,0,11,14

- CMYK / 49,0,63,0
- CMYK / 5,0,29,7
- CMYK / 0,38,100,34
- CMYK / 17,16,75,0

按照想表現的整體氛圍，
對標題多下點工夫，就能夠拓寬表現的幅度。

3

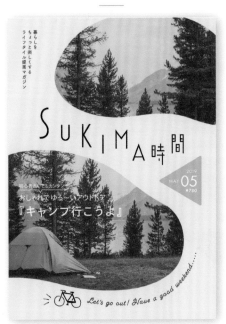

讓標題文字的排列與尺寸沿著曲線變動，以呈現出躍動感，如此一來，即使選用的是無襯線字體也不怕造成過度生硬的空氣感。

Mostra Nuova Light

SUKIMA 0123

Fairwater Script Regular

Let's go 0123

4

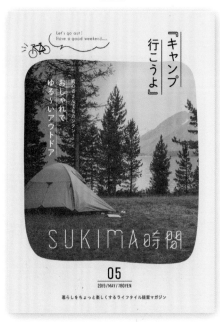

想表現出輕鬆氛圍時，也可以從既有文字中切掉局部、把線條拉斜等，稍微更動字體的設計。

Rift Medium

SUKIMA 0123

Mostra Nuova Light

Let's go 0123

- CMYK / 19,30,43,49
- CMYK / 37,11,31,15
- CMYK / 11,14,26,10
- CMYK / 26,0,25,21

- CMYK / 0,9,33,10
- CMYK / 10,14,21,52
- CMYK / 11,0,66,16
- CMYK / 0,52,100,9

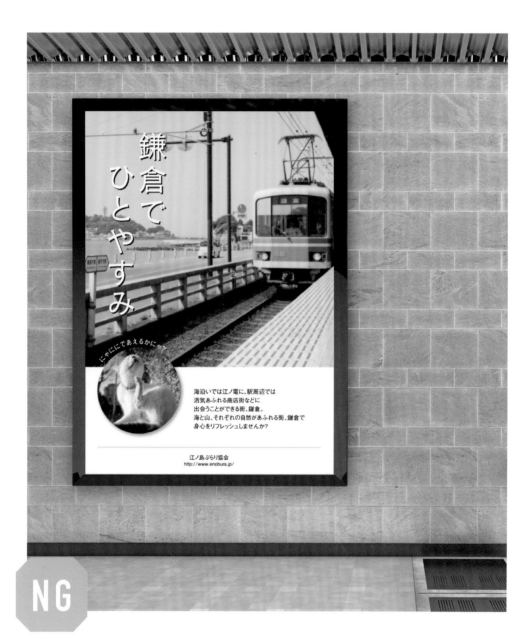

我用較大的白字想讓標語更引人矚目，
但是……

客戶要求重點

● 希望能讓行人駐足細看。
● 想傳達悠閒的氛圍。

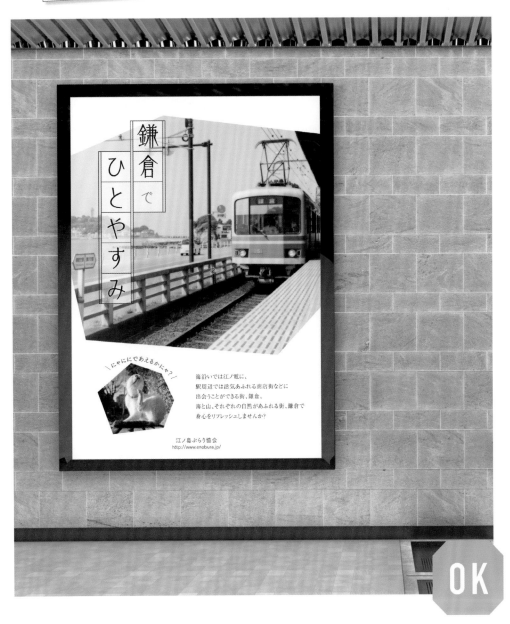

OK

試著對標語多下點吸睛的工夫吧！

NG

形象生硬且文字難以閱讀

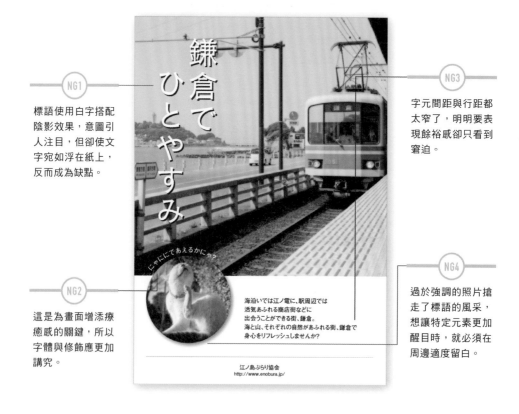

NG1
標語使用白字搭配陰影效果,意圖引人注目,但卻使文字宛如浮在紙上,反而成為缺點。

NG2
這是為畫面增添療癒感的關鍵,所以字體與修飾應更加講究。

NG3
字元間距與行距都太窄了,明明要表現餘裕感卻只看到窘迫。

NG4
過於強調的照片搶走了標語的風采,想讓特定元素更加醒目時,就必須在周邊適度留白。

我在設計重要的文字與照片時,都只想著要放大而已……

 NG1 效果
過強的效果反而更礙眼。

NG2 雜亂的修飾
對小細節的忽視,會反映在畫面上。

 NG3 字元間距、行距
字元間距與行距過窄,形成窘迫感。

 NG4 資訊互相干擾
整個畫面看起來很紛亂。

OK

字體多下點工夫以達到吸睛效果

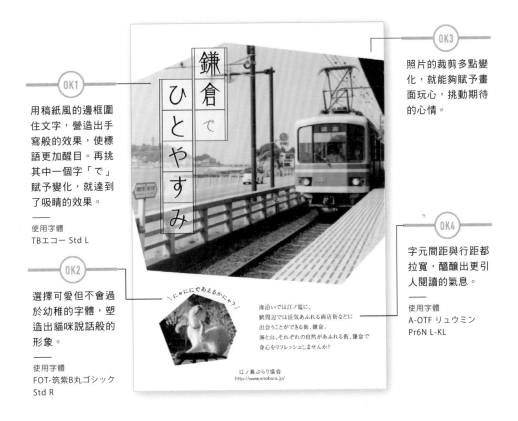

OK1

用稿紙風的邊框圍住文字，營造出手寫般的效果，使標語更加醒目。再挑其中一個字「で」賦予變化，就達到了吸睛的效果。

使用字體
TBエコー Std L

OK2

選擇可愛但不會過於幼稚的字體，塑造出貓咪說話般的形象。

使用字體
FOT-筑紫B丸ゴシック Std R

OK3

照片的裁剪多點變化，就能夠賦予畫面玩心，挑動期待的心情。

OK4

字元間距與行距都拉寬，醞釀出更引人閱讀的氣息。

使用字體
A-OTF リュウミン Pr6N L-KL

只要為標題打造一個重點，
不必整串文字都設計得很顯眼，
也能夠令人印象深刻。

FONT POINT!

Before
海岸と線路
↓
After
海岸と線路

所有文字都設計得很顯眼時，容易使畫面看起來雜亂，但是只挑局部增添趣味性，強調出「標語」的地位，就能夠展現出截然不同的效果。請依內容適度混搭，試著打造出迷人的畫面吧！

1

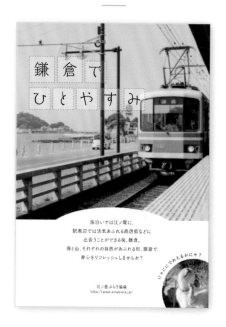

2

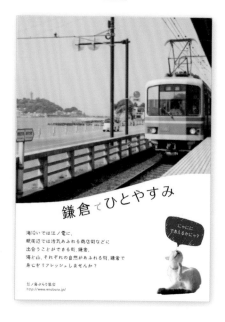

手寫風的字體散發出柔和氣氛，圍在周邊的方框讓文字即使偏細，也能散發充足的存在感。

簡約可愛的「漢字タイポス」字型，能夠讓畫面散發出溫柔親和的氛圍。

A P-OTF はせミン StdN R

鎌倉でひとやすみ

筑紫 A 丸ゴシック Regular

リフレッシュ

漢字タイポス48 Std R

鎌倉でひとやすみ

TA- ことだま R

リフレッシュ

適合療癒系地區觀光宣傳海報的配色

- CMYK / 6,5,55,0
- CMYK / 24,17,24,0
- CMYK / 5,43,56,0
- CMYK / 26,0,24,0

- CMYK / 12,0,5,0
- CMYK / 20,0,20,0
- CMYK / 10,0,45,0
- CMYK / 35,8,50,0

3

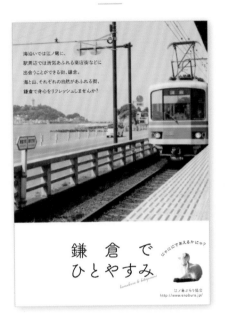

以優雅的圓黑體搭配大片留白，表現
出溫暖沉穩的氛圍。

FOT- 筑紫 B 丸ゴシック Std R
鎌倉でひとやすみ

DNP 秀英角ゴシック銀 Std L
リフレッシュ

4

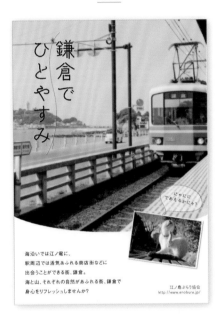

「ことだま」字型的線條與線條間空
隙頗具特色，能夠營造出柔美形象與
悠閒氣氛，再以曲線裝飾就充滿了
LOGO感。

TA- ことだま R
鎌倉でひとやすみ

A-OTF 中ゴシック BBB Pr6N Med
リフレッシュ

04 | NATURAL DESIGN

	CMYK / 18,16,18,0
	CMYK / 65,40,12,0
	CMYK / 18,0,0,10
	CMYK / 52,25,10,0

	CMYK / 25,40,50,0
	CMYK / 75,50,68,7
	CMYK / 60,70,80,0
	CMYK / 20,21,37,7

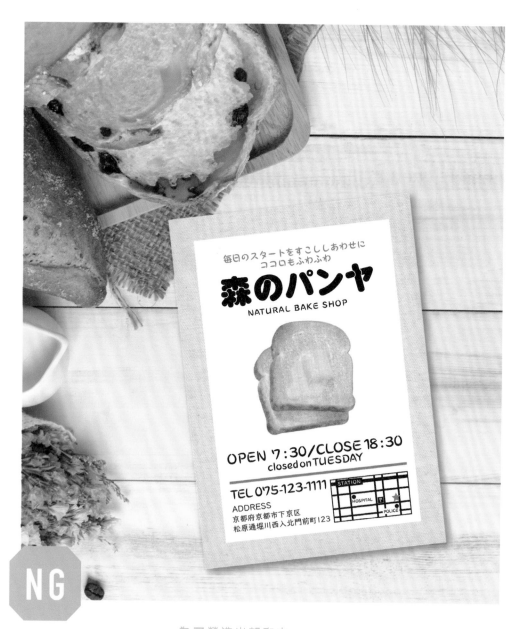

為了營造出親和力，
我仿效街頭常見的傳單，
但是很懷疑這樣是否真能吸引年輕女性。

- 是開在街頭的麵包店，希望營造出任誰都能輕易踏入的親切感。
- 想藉自然可愛的設計吸引年輕女性的目光。

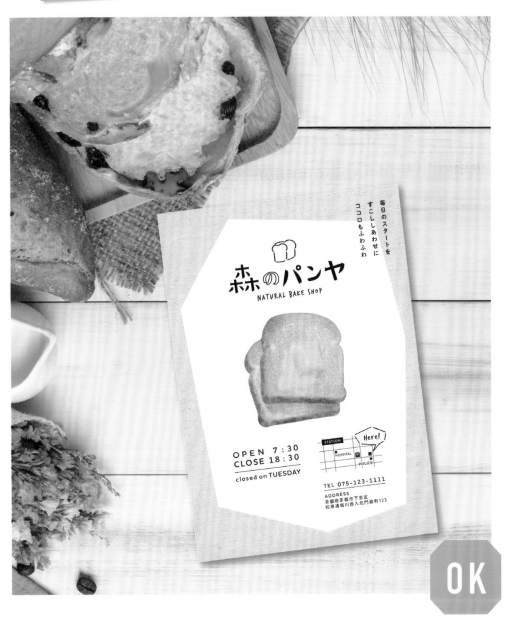

只要從既有的字體稍加調整，
就能夠表現出搔動少女心的自然可愛氛圍！

NG

缺乏巧思就像外行人的作品

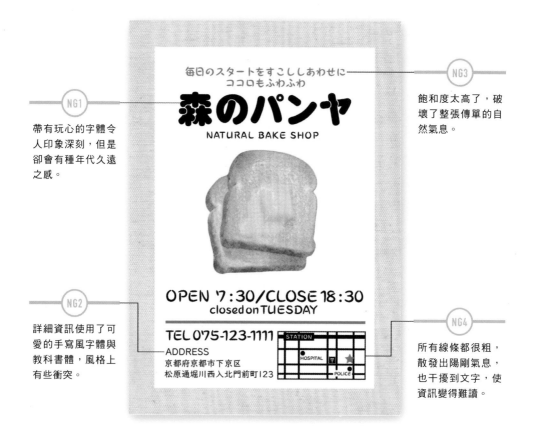

NG1

帶有玩心的字體令人印象深刻，但是卻會有種年代久遠之感。

NG2

詳細資訊使用了可愛的手寫風字體與教科書體，風格上有些衝突。

NG3

飽和度太高了，破壞了整張傳單的自然氣息。

NG4

所有線條都很粗，散發出陽剛氣息，也干擾到文字，使資訊變得難讀。

沒想到我自以為親切的元素，
都讓畫面變得過時……

NG1 設計老派

沒辦法吸引到年輕女性。

NG2 文字搭配

必須選擇符合需求的字體。

NG3 文字用色

選用了不符合畫面氛圍的顏色。

NG4 均衡度

線條太粗、文字太細，比例失衡。

OK

多發揮點巧思看起來就專業多了

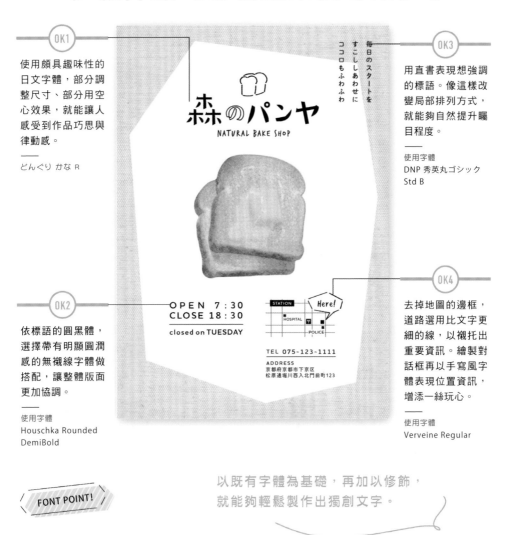

04 | NATURAL DESIGN

OK1

使用頗具趣味性的日文字體，部分調整尺寸、部分用空心效果，就能讓人感受到作品巧思與律動感。

———
どんぐり かな R

OK3

用直書表現想強調的標語。像這樣改變局部排列方式，就能夠自然提升矚目程度。

———
使用字體
DNP 秀英丸ゴシック
Std B

OK2

依標語的圓黑體，選擇帶有明顯圓潤感的無襯線字體做搭配，讓整體版面更加協調。

———
使用字體
Houschka Rounded
DemiBold

OK4

去掉地圖的邊框，道路選用比文字更細的線，以襯托出重要資訊。繪製對話框再以手寫風字體表現位置資訊，增添一絲玩心。

———
使用字體
Verveine Regular

內文（海報內）：
森のパンヤ
NATURAL BAKE SHOP

毎日のスタートを
すこしあわせに
ココロもふわふわ

OPEN 7:30
CLOSE 18:30
closed on TUESDAY

STATION
HOSPITAL
POLICE
Here!

TEL 075-123-1111
ADDRESS
京都府京都市下京区
松原通堀川西入北門前町123

FONT POINT!

以既有字體為基礎，再加以修飾，
就能夠輕鬆製作出獨創文字。

Before
お日サマ
↓
After
お日サマ

原始字體也可依目的自由調整，透過些許的加工，表現出目標氣氛或看起來更有特色。所以找到符合目標的字體後，也可以試著自己修飾。

1

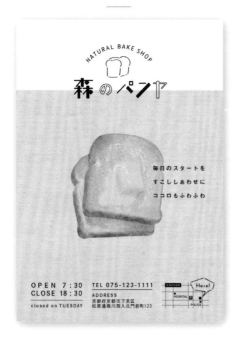

想創造出休閒流行的形象時，就交錯出現邊框文字，表現出畫面空氣感之餘增添輕盈形象。

TA- 方縱 M500 Regular

パンヤ 0123

Mic 32 New Rounded Regular

BAKE 0123

2

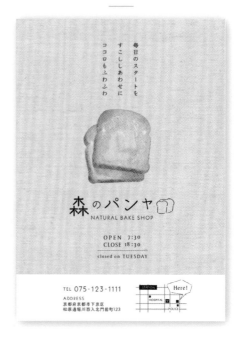

想表現出靜謐沉穩的氛圍時，就以細緻字體為基礎並賦予尺寸變化，就能夠在維持優雅之餘塑造出動態感。

TA- ことだま R

パンヤ 0123

Neue Kabel Light

BAKE 0123

適合自然麵包店DM的配色

- CMYK / 0,11,28,0
- CMYK / 0,43,81,11
- CMYK / 37,49,76,0
- CMYK / 44,83,68,53

- CMYK / 0,13,9,0
- CMYK / 36,15,64,0
- CMYK / 0,7,33,0
- CMYK / 0,42,48,0

只要調整文字尺寸、搭配填滿或空心效果，
就能夠讓文字動起來，展現出各具風情的形象。

3

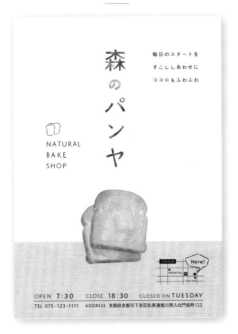

想創造出端正規矩的形象時，就將基礎
黑體加工成印章風格，如此一來就能夠
在保有端正感之餘，表現出自然不造作
的柔和感。

DNP 秀英角ゴシック銀 Std L

パンヤ 0123

Domus Titling Light

BAKE 0123

4

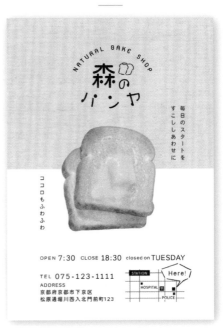

想表現出歡樂氛圍時，就選擇帶有明顯
圓潤感的裝飾性字體，並在文字端部添
加圓形圖案塑造出可愛感。

VDL メガ丸 R

パンヤ 0123

Platelet OT Regular

BAKE 0123

- ● CMYK / 53,26,55,27
- ○ CMYK / 0,2,0,0
- ● CMYK / 0,8,24,11
- ● CMYK / 0,27,56,6

- ● CMYK / 0,26,81,0
- ● CMYK / 6,6,20,0
- ● CMYK / 0,53,70,0
- ● CMYK / 33,0,30,13

「在搭配字體時要重視對比度！」

POINT

一份設計或資料中使用的字體數量，最好控制在1～3種（再多的話會造成混亂），選擇時也應注意對比度。會影響對比度的元素包括字體種類、顏色、尺寸與字元間距等，例如：細與粗、無襯線字體與襯線字體等。

選擇對比明顯的組合就能夠明確展現出意圖。但是若因此選擇風格差異過大的字體，就會互相衝突，所以必須銘記選擇的初衷。

（上）雖然分別為襯線字體與無襯線字體，但是黑色部分都偏多，視覺效果互相重疊。（下）兩者風格差異過大，造成突兀感。

（上）文字粗細有明顯的差異，能夠流暢地引導視線。（下）雖同為襯線體，但是可以看見明顯對比度，所以完美地互相融合。

Chapter

05

商業設計實例

Contents

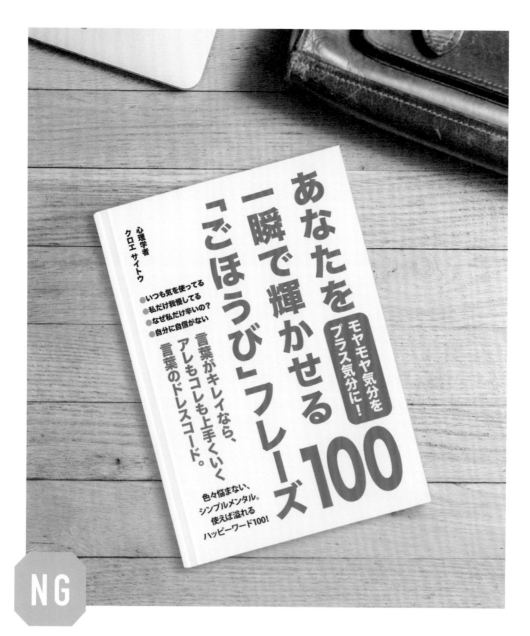

あなたを一瞬で輝かせる「ごほうび」フレーズ100

モヤモヤ気分を
プラス気分に！

心理学者
クロエ サイトウ

● いつも気を使ってる
● 私だけ我慢してる
● なぜ私だけ辛いの？
● 自分に自信がない

言葉がキレイなら、
アレもコレも上手くいく
言葉のドレスコード。

色々悩まない、
シンプルメンタル。
使えば溢れる
ハッピーワード100！

NG

客戶說要僅憑文字塑造出衝擊力，
所以我就選用了擺在書店也很醒目的字體。

●希望是僅文字就極富衝擊力的封面。
●但是要避免變得奇怪。

確實是令人印象深刻，
但是缺乏起伏感讓人完全讀不進內容……

NG

看不出想強調什麼

心理学者
クロエ サイトウ

NG1

採用分成多行的直式書名，與條列式的細項產生衝突，讓人一看到就覺得：「好多字！」

NG2

與書名使用相同字體與顏色，讓人分不出是屬於哪一個區塊。

あなたを一瞬で輝かせる「ごほうび」フレーズ100

モヤモヤ気分をプラス気分に！

● いつも気を使ってる
● 私だけ我慢してる
● なぜ私だけ辛いの？
● 自分に自信がない

言葉がキレイなら、アレもコレも上手くいく言葉のドレスコード。

色々悩まない、シンプルメンタル。使えば溢れるハッピーワード100！

NG3

視覺衝擊力＝「又大又粗的文字」是菜鳥設計師常犯的錯誤，所以請善用色彩與留白，對於呈現方式再多下點工夫。

NG4

用填滿顏色的背景與粗字抗衡，同樣是菜鳥設計師的常見問題。設計時請考量欲引導的閱讀順序，賦予其抑揚頓挫。

客戶說想要衝擊力，我才選擇又粗又大的字體啊！

NG1 滿滿的文字
請想辦法讓畫面清爽點。

NG2 層次感
文字粗細與色彩都缺乏差異性。

NG3 反效果
令人深刻的只會是壞印象。

NG4 過度疊加
藉填滿色彩增添醒目度，單純是陷入惡性循環。

OK

藉留白與配色打造層次感

OK1

留白能夠劃分資訊，並將視線引導至書名。

OK2

圓框有助於傳達重點，但是為了避免搶走書名的鋒頭，選用的色彩是整個畫面中偏低調的。

OK3

書店裡擺有大量書籍，為了能在讀者看見的瞬間立刻傳達資訊，針對想強調的字眼選用醒目顏色。

使用字體
FOT-筑紫A丸ゴシック
Std B

OK4

強調文字的方法五花八門，包括底線與波浪線等，選色時也請試著搭配心理學方面的效果。

FONT POINT!

不是只有又大又粗能夠引人注目。

Before	**春きたる**
↓	
After	春きたる

挑出文句中的關鍵字上色、藉周邊留白集中視線等，都是「顯眼」的方式，不是只有加粗、放大或填滿，所以請多方嘗試吧。

1

文字都散發出優美沉穩的氣息，金色
與翡翠色更是相得益彰，能夠吸引具
有高度美感意識的女性。

DNP 秀英明朝 Pr6 L
一瞬で輝かせる

Al Fresco Regular

2

使用了不會過於搶眼的黑體，表現出
恰如其分的主張，能夠傳達正面情緒
又不會過於用力。

A-OTF 見出ゴ MB31 Pr6N MB31
一瞬で輝かせる

Alternate Gothic No3 D Regular

符合女性商業場合的配色

⚪ CMYK / 10,10,4,0	⚪ CMYK / 16,5,9,0
⚫ CMYK / 20,30,18,0	⚫ CMYK / 11,10,83,0
⚫ CMYK / 27,14,12,0	⚫ CMYK / 37,21,22,0
⚫ CMYK / 54,30,26,0	⚫ CMYK / 69,56,48,0

書籍必須從眾多競爭對手中脫穎而出，
所以這裡要藉少許巧思大幅調整呈現方式。

3

優雅的明朝體搭配粉紅色的背景，也
能形成少女感，很適合以年輕女性為
目標客群時。

A-OTF リュウミン Pr6N L-KL
一瞬で輝かせる

A-OTF 見出ゴ MB31 Pr6N MB31
BOOK 100

4

「100」所用的書寫體特徵為流動感
與柔和氛圍，與古典纖細的日文字體
交織出絕佳平衡。

A P-OTF 秀英角ゴシック銀 Std B
一瞬で輝かせる

AdageScriptJF Regular
BOOK 100

- CMYK／26,19,12,0
- CMYK／61,46,32,16
- CMYK／0,16,12,0
- CMYK／31,4,18,0

- CMYK／88,82,58,0
- CMYK／0,8,9,0
- CMYK／0,27,16,0
- CMYK／78,52,45,0

05 ｜ BUSINESS DESIGN

NG

我選擇了很有親切感的字體，
並藉由文字尺寸的差異增加可讀性。

- 希望能藉親切的氛圍，吸引客人輕鬆上門諮詢繼承事宜。
- 希望使用能增加信賴感的綠色。

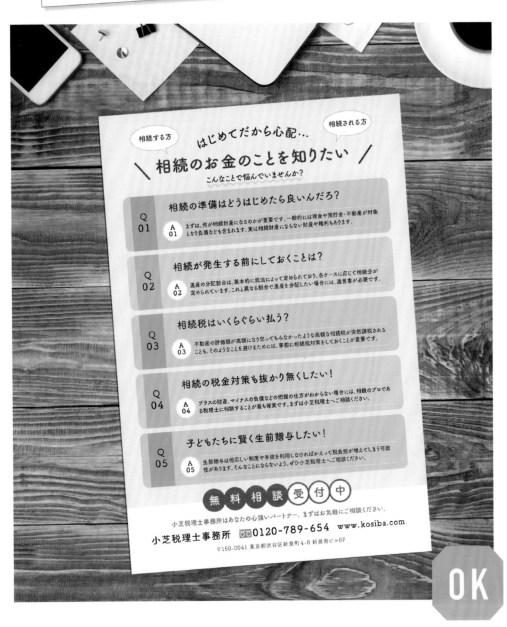

這種文字量大的傳單，
正適合用來練習字體選擇。

NG

過於休閒看起來很奇怪

相続する方　はじめてだから心配　相続される方

相続のお金のことを知りたい

こんなことで悩んでいませんか？

Q 01　相続の準備はどうはじめたら良いんだろ？

A 01　まずは、何が相続財産になるのかが重要です。一般的には現金や預貯金・不動産が対象となり負債なども含まれます。実は相続財産にならない財産や権利もあります。

Q 02　相続が発生する前にしておくことは？

A 02　遺産の分配割合は、基本的に民法によって定められており、各ケースに応じて相続分が定められています。これと異なる割合で遺産を分配したい場合には、遺言書が必要です。

Q 03　相続税はいくらぐらい払う？

A 03　不動産の評価額が高額になり思ってもみなかったような高額な相続税が突然課税されることも。そのようなことを避けるためには、事前に相続税対策をしておくことが重要です。

Q 04　相続の税金対策も抜かり無くしたい！

A 04　プラスの財産、マイナスの負債などの把握の仕方がわからない場合には、相続のプロである税理士に相談することが最も確実です。まずは小芝税理士へご相談ください。

Q 05　子どもたちに賢く生前贈与したい！

A 05　生前贈与は相応しい制度や手段を利用しなければかえって税負担が増えてしまう可能性があります。そんなことにならないよう、ぜひ小芝税理士へご相談ください。

無料相談受付中！！

小芝税理士事務所はあなたの心強いパートナー。まずはお気軽にご相談ください。

小芝税理士事務所 📞0120-789-654　www.kosiba.com
〒150-0041 東京都渋谷区新泉町4-8 新泉南ビル8F

NG1

太過想要消弭嚴肅感，結果形成過於休閒的畫面，所以請另擇不會損及「稅務師」威嚴的字體。

NG2

用紅字表現純漢字組成的語句，會營造出緊張感，請塑造出能夠更輕鬆諮詢的氛圍。

NG3

字體氛圍與畫面完全相反，看起來很不搭。使用兩種以上字體時，必須特別留意契合度。

NG4

明朝體有助於營造信賴感，但字元間距太窄，產生了正經八百的壓迫感。

我以為明朝體與黑體沒辦法帶來親切感……

NG1 偏見

帶有親切＝圓黑體的偏見。

NG2 紅字

會令人聯想到緊急或異常。

NG3 字體契合度

用兩種以上字體，要注意契合度。

NG4 字元間距

字元太密集會造成壓迫感。

OK

藉低調的圓潤感打造出正經氣息

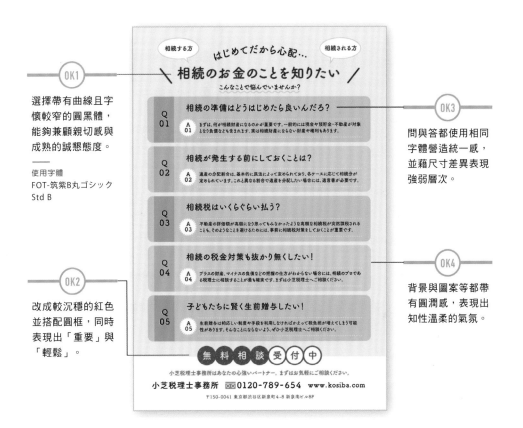

OK1
選擇帶有曲線且字懷較窄的圓黑體，能夠兼顧親切感與成熟的誠懇態度。

使用字體
FOT-筑紫B丸ゴシック
Std B

OK3
問與答都使用相同字體營造統一感，並藉尺寸差異表現強弱層次。

OK2
改成較沉穩的紅色並搭配圓框，同時表現出「重要」與「輕鬆」。

OK4
背景與圖案等都帶有圓潤感，表現出知性溫柔的氣氛。

即使同是圓黑體也會有很大的差異。

Before → After
あ → あ

文字筆劃構成的封閉區塊稱為「字懷」。字懷較寬時看起來較鬆散，較窄時則有幹練感。由此可知，就算同是黑圓體也會出現相當大的差異。

1

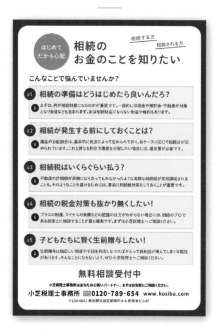

「源ノ角ゴシック」有豐富的粗細可以選擇，可以依內容分配粗細又能顧及統一感。

源ノ角ゴシック JP Bold
相続のお金のこと

Futura PT Cond Medium
Q1 Q2 Q3

2

使用細緻的黑體時，可以搭配邊框等裝飾增添可讀性。

りょうゴシック PlusN M
相続のお金のこと

DIN 2014 Narrow Demi
Q1 Q2 Q3

能夠表現信賴感與親切感的配色

- CMYK / 1,2,8,0
- CMYK / 20,36,60,0
- CMYK / 10,14,20,0
- CMYK / 3,51,83,0

- CMYK / 16,5,47,0
- CMYK / 8,6,5,0
- CMYK / 36,8,56,0
- CMYK / 62,61,61,0

除了圓黑體外，
還有很多能表現親切感的字體。

3

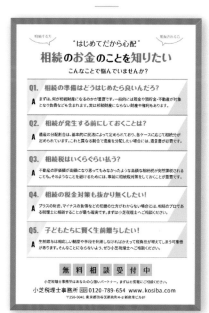

4

這種曲線明顯的圓黑體，能夠同時營造沉穩感與親切感。圓黑體一詞，其實包含著非常豐富的類型。

A P-OTF 秀英丸ゴシック Std B

相続のお金のこと

DNP 秀英丸ゴシック Std B

Q1 Q2 Q3

「フォーク」字體的特徵是端正俐落的氛圍，能夠營造出信賴感與畫面層次感。

A-OTF フォーク Pro B

相続のお金のこと

Oswald Regular

Q1 Q2 Q3

CMYK / 10,0,88,0

CMYK / 20,22,38,0

CMYK / 6,4,4,0

CMYK / 12,9,10,0

CMYK / 16,12,12,0

CMYK / 2,3,26,0

CMYK / 38,25,16,0

CMYK / 71,54,27,0

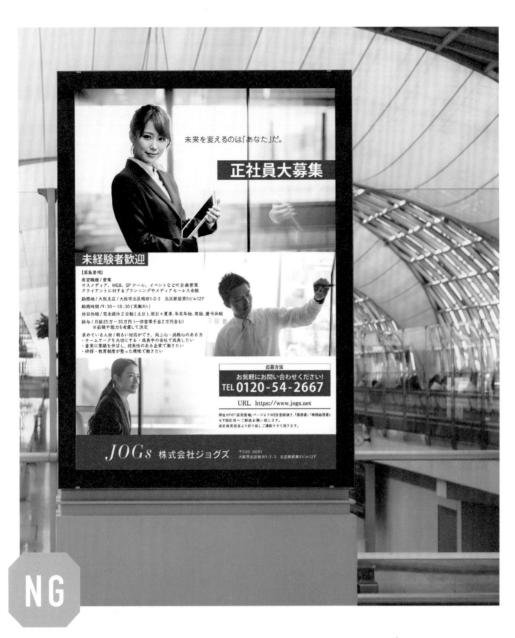

我以黑體為主軸表現出誠懇，
為什麼成果會這麼生硬？

- 這次要徵求業務員，主要想徵到活力十足的年輕人。
- 希望設計兼具誠懇、信賴感以及工作的速度感。

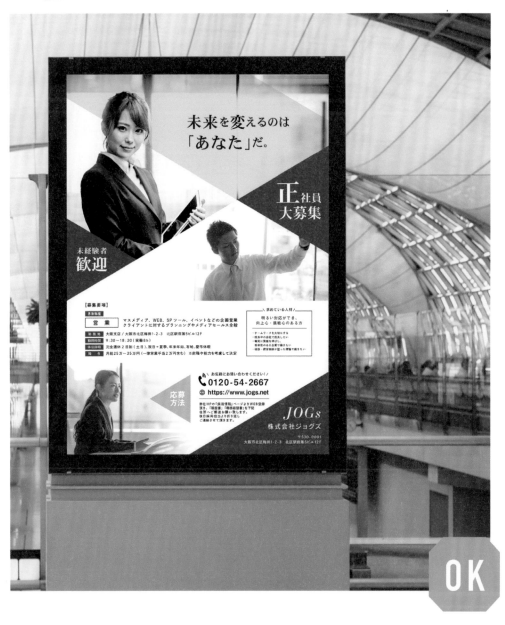

用粗體的明朝體強調重點，表現出堅定實在！
再藉文字尺寸表現出話語的動態感，提升矚目度。

NG

缺乏層次感，顯得單調

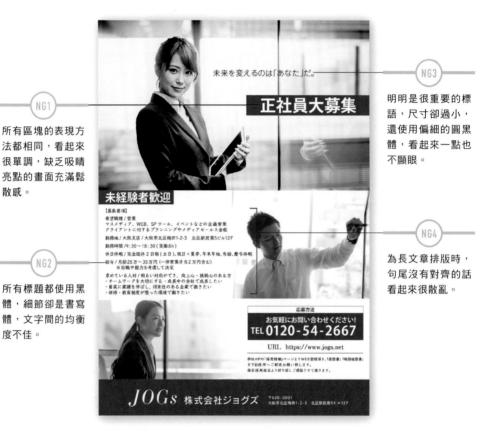

未来を変えるのは「あなた」だ。

正社員大募集

未経験者歓迎

【募集要項】

希望職種／営業
マスメディア、WEB、SPツール、イベントなどの企画営業
クライアントに対するプランニングやメディアセールス全般

勤務地／大阪支店／大阪市北区梅田1-2-3　北区駅前第5ビル12F

勤務時間／9：30～18：30（実働8h）

休日休暇／完全週休2日制（土日）、祝日＋夏季、年末年始、有給、慶弔休暇
給与／月給25万～35万円（一律営業手当2万円含む）
※前職や能力を考慮して決定

求めている人材／明るい対応ができ、向上心・挑戦心のある方
・チームワークを大切にする、成長中の会社で成長したい
・着実に業績を伸ばし、将来性のある企業で働きたい
・研修・教育制度が整った環境で働きたい

応募方法
お気軽にお問い合わせください！
TEL **0120-54-2667**
URL　https://www.jogs.net

弊社HPの「採用情報」ページよりWEB登録頂き、「履歴書」「職務経歴書」
を下記住所へご郵送お願い致します。
後日採用担当より折り返しご連絡させて頂きます。

JOGs 株式会社ジョグズ
〒530-0001
大阪市北区梅田1-2-3　北区駅前第5ビル12F

NG1
所有區塊的表現方法都相同，看起來很單調，缺乏吸睛亮點的畫面充滿鬆散感。

NG2
所有標題都使用黑體，細節卻是書寫體，文字間的均衡度不佳。

NG3
明明是很重要的標語，尺寸卻過小，還使用偏細的圓黑體，看起來一點也不顯眼。

NG4
為長文章排版時，句尾沒有對齊的話看起來很散亂。

變成市面上常見的死板企業廣告了⋯⋯
該怎麼做才能吸引人們的目光呢？

NG1 相同呈現方法太單調
光是將文字擺上，會使畫面很無趣。

NG2 選錯字體
書寫體表現長文，會造成閱讀障礙。

NG3 標語的呈現方式
沒辦法一眼望去就看見。

NG4 句尾不整齊
句尾沒有對齊，看起來亂糟糟。

OK

藉尺寸差異增添動態感

OK1

運用斜線圖形，打造出氣勢與流動感！同時也表現出設計概念之一的速度感。

OK2

詳細資訊都使用較細的黑體，募集要項則搭配色底反白字，閱讀起來更加輕鬆。

使用字體
DNP 秀英角ゴシック
銀 Std B

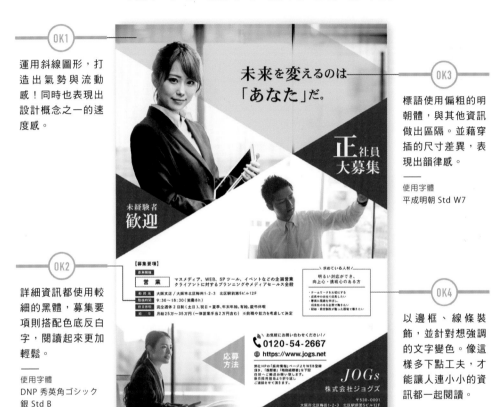

未来を変えるのは「あなた」だ。

正社員大募集

未経験者 歓迎

【募集要項】
営業

マスメディア、WEB、SP ツール、イベントなどの企画営業
クライアントに対するプランニングやメディアセールス全般

勤務地 / 大阪市北区梅田1-2-3　北区駅前第5ビル12F
勤務時間　9:30〜18:30（実働8h）
休日休暇　完全週休2日制（土日）、祝日＋夏季、年末年始、有給、慶弔休暇
給与　月給25万〜35万円（一律営業手当2万円含む）※前職や能力を考慮して決定

求めている人材
明るい対応ができ、向上心・挑戦心のある方

・チームワークを大切にする
・活気ある会社で活躍したい
・業績に貢献したい
・成長性のある企業で働きたい
・経験・教育制度が整った環境で働きたい

お気軽にお問い合わせください！
0120-54-2667
https://www.jogs.net

応募方法
弊社HPの「採用情報」ページよりWEB登録後、「履歴書」「職務経歴書」を下記住所へご郵送お願い致します。後日採用担当者より折り返しご連絡させて頂きます。

JOGs
株式会社ジョグズ
〒530-0001
大阪市北区梅田1-2-3　北区駅前第5ビル12F

OK3

標語使用偏粗的明朝體，與其他資訊做出區隔。並藉穿插的尺寸差異，表現出韻律感。

使用字體
平成明朝 Std W7

OK4

以邊框、線條裝飾，並針對想強調的文字變色。像這樣多下點工夫，才能讓人連小小的資訊都一起閱讀。

FONT POINT！

保有誠懇形象之餘，以圖形與文字尺寸差異，詮釋出律動感與速度感。

Before

若者求む！

↓

After

若者求む！

企業廣告通常正經硬實，這時只要挑出關鍵字放大、加粗，或是斜向擺放文字等，就能夠引人注目。所以請選擇堅定實在的字體，再自行搭配玩心吧。

1

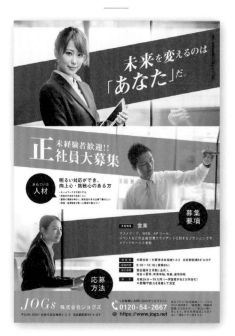

2

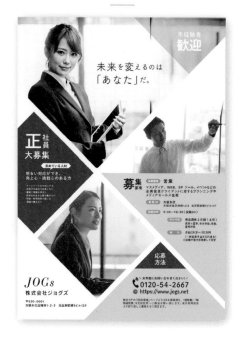

追求速度感與信賴感時，就採用明朝體
表現出信賴感，再以斜線表現出速度的
氣勢。

想徵求女性員工時，就用偏細的圓黑體
營造出柔和氛圍，再藉斜線與圖形兼顧
可讀性與動態感。

A-OTF 見出ミン MA31 Pr6N MA31
未来を変える　0123

FOT- 筑紫A丸ゴシック Std R
未来を変える　0123

A-OTF 太ゴ B101 Pr6N Bold
募集要項　0123

DNP 秀英丸ゴシック Std B
募集要項　0123

適合企業廣告的配色

- ● CMYK / 100,0,0,92
- ● CMYK / 100,67,36,0
- ● CMYK / 15,0,0,15
- ○ CMYK / 0,0,0,0

- ● CMYK / 54,17,20,90
- ● CMYK / 32,17,20,79
- ● CMYK / 9,0,0,22
- ● CMYK / 54,16,83,0

善用圖形賦予畫面動態感或氣勢，
有助於表達出企業的目標。

3

徵求年輕新鮮人時，正適合選用強勁有力的黑體！整體排版大量使用直線，能夠強調出企業的坦率。

A-OTF 見出ゴ MB31 Pr6N MB31

未来を変える　0123

DNP 秀英角ゴシック銀 Std B

募集要項　0123

4

為了避免損及正經氣氛，選擇小巧的色塊裝飾，並隨機配置照片，營造出愉快的氛圍。

漢字タイポス415 Std R

未来を変える　0123

A-OTF じゅん Pro 201

募集要項　0123

- ○ CMYK / 4,2,4,0
- ● CMYK / 44,0,0,0
- ● CMYK / 78,0,0,2
- ● CMYK / 26,0,72,0

- ● CMYK / 0,0,4,36
- ● CMYK / 0,60,76,0
- ● CMYK / 0,100,95,1
- ● CMYK / 0,100,95,95

嗯……
圖表還有其他表現方式嗎？

● 希望以簡單為主，讓大忙人也能一眼看出內容。
● 希望使用偏亮的色調，避免過於生硬。

總覺得好老派，
妳該不會用了MS Gothic（微軟哥特體）吧？

NG

明顯的粗糙感妨礙閱讀

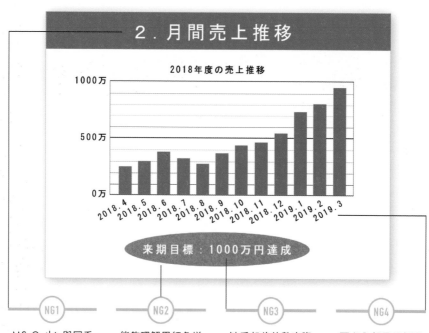

2.月間売上推移

2018年度の売上推移

来期目標：1000万円達成

(NG1)

MS Gothic與同系
列的字體，是依低
解析度電腦所設計
的，所以用在高解
析度的現代設備會
顯得很粗糙。

(NG2)

能夠理解用紅色增
添顯眼度的作法，
但是太紅會讓人聯
想到「赤字」。

(NG3)

缺乏起伏的數字資
訊，遭背景色蓋過
了鋒頭。

(NG4)

不必全部月份都附
上西元年，而且斜
向配置也會非常難
閱讀。

MS Gothic與MSP Gothic
都是從以前就很熟悉的字體……

NG1 字體選擇

不符合現代的顯示
器與印刷條件。

NG2 色彩形象

紅色會讓人聯想到
「赤字」。

NG3 層次感

把強弱感配置在文
字上而非背景。

NG4 資訊彙整

並未考慮到觀者的
視覺效果。

OK

藉由重視可讀性的字體讓畫面更清爽

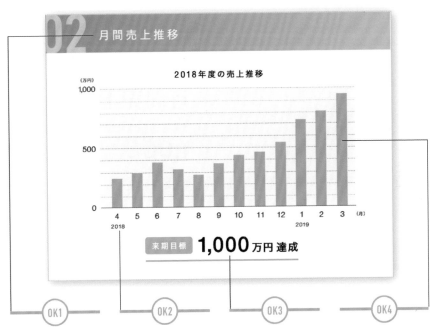

OK1

資料應該盡可能抑制使用的色彩數量，改以粗細種類多的字體賦予資訊強弱。

——

使用字體
ヒラギノ角ゴ ProN W5

OK2

重新整理資訊，將重複的資料彙整在一起。

——

使用字體
Helvetica Neue Light

OK3

強調數字部分，此外「Helvetica」與「Arial」都是電腦內建的字體，方便閱讀也好用，是長年備受喜愛的字體。

——

使用字體
Helvetica Neue Medium

OK4

調整了圖表的格線與長條寬度，讓畫面看起來更清爽更易讀。

FONT POINT!

- ヒラギノ角ゴ ProN W3
- **ヒラギノ角ゴ ProN W6**
- Helvetica Neue Light
- **Helvetica Neue Bold**

建議一開始就選好有粗字版本的字體。

常用的字體中有些沒有粗字版本，與其另外加粗字緣或畫底線增加醒目程度，不如一開始就選擇有粗字版本的字體。

1

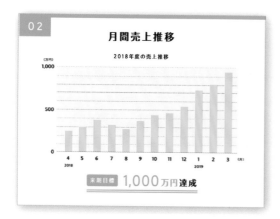

「フォーク」的特徵是細橫畫搭配粗豎畫，散發出端正且略帶女人味的氣息，很適合明亮的配色。

A-OTF フォーク Pro M

月間売上推移

Domus Titling Regular

1,000　ABC

2

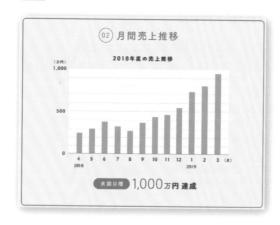

圓潤柔和的筑紫字體，能夠營造出信賴感與安心感，適合搭配沉穩暖色系或具圓潤感的圖案。

FOT- 筑紫 A 丸ゴシック Std B

月間売上推移

Domus Titling Light

1,000　ABC

適合簡報資料的配色 ————

○ CMYK / 0,0,0,0

● CMYK / 0,16,80,0

● CMYK / 80,70,55,30

● CMYK / 0,0,0,100

● CMYK / 0,74,15,0

○ CMYK / 10,0,0,0

● CMYK / 44,24,14,0

● CMYK / 100,90,45,30

3

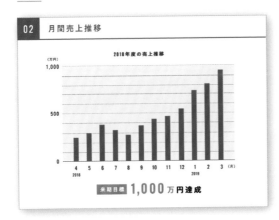

使用了縱長的有型英文字體，所以配合字體形象縮窄長條，營造出正直誠懇的氣息。

A P-OTF A1 ゴシック Std M
月間売上推移

Alternate Gothic No3 D Regular
1,000 ABC

4

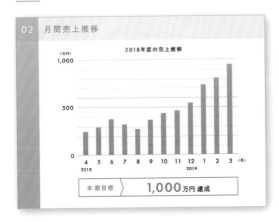

細緻的字體與優雅漸層相當契合。另外也為數字選擇黑色部分清晰的字體，以打造出明顯的對比度。

游ゴシック体 Medium
月間売上推移

Futura PT Demi
1,000 ABC

- CMYK / 20,97,75,0
- CMYK / 0,0,0,0
- CMYK / 0,0,0,92
- CMYK / 0,0,0,50

- CMYK / 0,0,0,0
- CMYK / 65,32,7,0
- CMYK / 0,40,95,0
- CMYK / 58,50,45,0

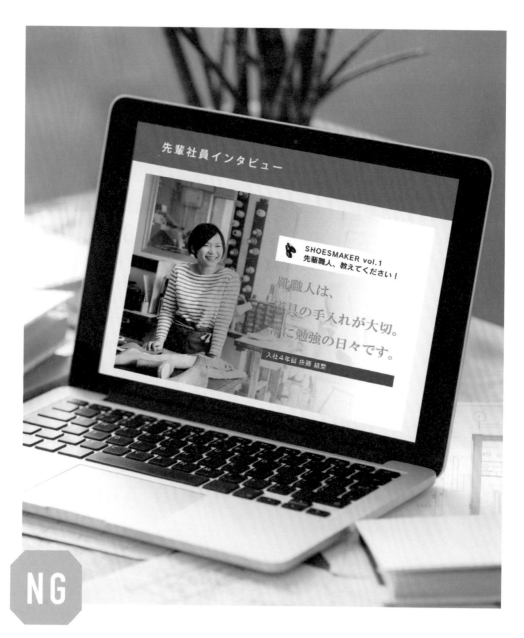

我用顯眼的色彩與較大的文字突顯標題，
但是……

- 想要消弭工匠作業的硬派氣息，向年輕人展現親和力。
- 希望強調職員的一句話，打造出讓人想繼續閱讀的吸引力。

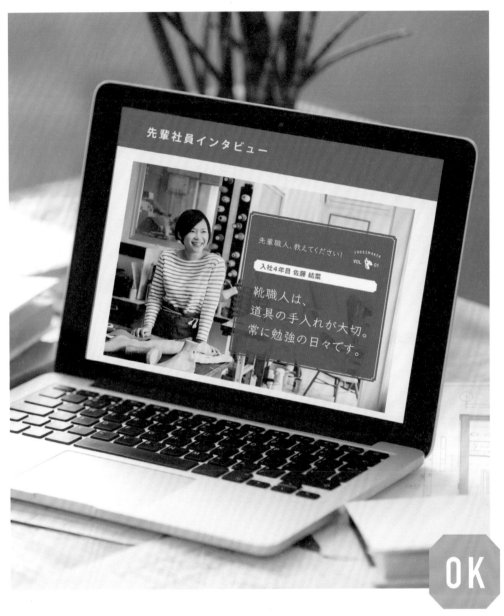

OK

要讓文字與背景重疊，
就得善用邊框打造可讀性。

NG

背景與文字互相干擾，妨礙了閱讀

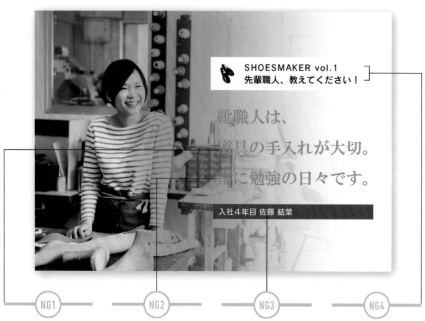

SHOESMAKER vol.1
先輩職人、教えてください！

靴職人は、
道具の手入れが大切。
常に勉強の日々です。

入社4年目 佐藤 結菜

NG1
選用的字體相當好
讀，但是太過死板
生硬，感受不到客
戶想要的親和力。

NG2
文字不是不能與照
片重疊，但是色彩
互相干擾就會妨礙
閱讀。

NG3
未經設計的四角邊
框，看起來樸素缺
乏巧思。

NG4
英文與日文都使用
相同字體與尺寸，
沒辦法區隔要素。

我在選用配色與裝飾時，
明明都考慮到了可讀性……

 NG1 不符合
設計概念
字體帶來了生硬的
形象。

 NG2 背景
干擾閱讀
背景與文章互相重
疊，妨礙了閱讀。

NG3 邊框
邊框未加以修飾，
缺乏巧思。

 NG4 對比度
沒有強弱對比，缺
乏層次感。

OK

藉邊框讓資訊更易讀

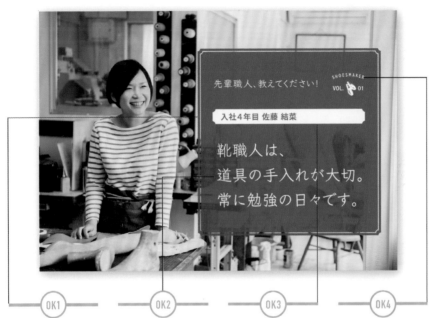

先輩職人、教えてください！　SHOESMAKER VOL. 01

入社4年目 佐藤 結菜

靴職人は、
道具の手入れが大切。
常に勉強の日々です。

OK1
以簡約但是略帶裝飾的邊框為背景，不僅有利於閱讀，還塑造出優雅誠懇的形象。

OK2
職員的一句話選擇手寫風字體，能夠表現出親切感。
——
使用字體
FOT-クレー Pro DB

OK3
修飾白色邊框的四角，打造出與背景邊框的一致性，並形成設計中的視覺焦點。

OK4
拱狀的標題與插圖，有助於添加趣味性並提升整體的親切感。
——
使用字體
Abadi MT Pro
Cond Bold

未對展現方式多下點工夫時，
就會缺乏趣味性，讓人沒興趣閱讀。

FONT POINT!

Before
先輩からひと言
↓
After
先輩からひと言

資訊量較大的企業網站，很容易給人正經八百的感覺，這時只要選擇略帶柔和氣息的字體，或是搭配修飾過的邊框、對話框，賦予設計動態感就能夠提升親和力，打造出引人注目的版面。

1

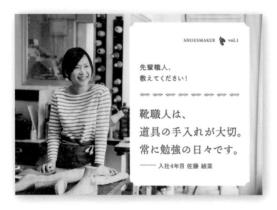

簡約的邊框本身就略具躍動感，再以有些復古的「貂明朝」字體為主，就能夠讓人感受到專業的工匠技術。

貂明朝 Regular
常に勉強の日々

Minion 3 Semibold
SHOESMAKER 0123

2

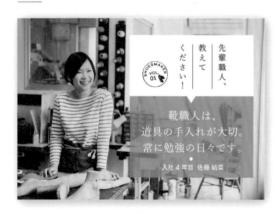

明朝體會營造出認真感，所以標題處使用了對話框，添加少許隨興氣息，藉此調整畫面平衡度。

游明朝体 Pr6N R
常に勉強の日々

Calder Dark Grit
SHOESMAKER 0123

適合親切企業介紹網頁的配色

- CMYK / 53,52,51,10
- CMYK / 17,14,21,0
- CMYK / 5,0,6,0
- CMYK / 30,10,31,0

- CMYK / 9,3,7,2
- CMYK / 32,10,24,0
- CMYK / 52,29,19,0
- CMYK / 53,40,31,38

3

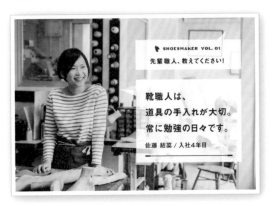

用四邊形邊框與黑體、裝飾性文字讓畫
面遍布數位感，創造出有趣的特徵。

A-OTF 見出ゴ MB31 Pr6N MB31

常に勉強の日々

LoRes 9 Plus OT Wide Bold Alt

SHOESMAKER 0123

4

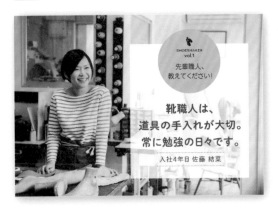

以圓框打造視覺焦點，瞬間柔化整個畫
面！再搭配圓黑體就能夠打造出更親切
的氛圍。

DNP 秀英丸ゴシック Std B

常に勉強の日々

Bicyclette Regular

SHOESMAKER 0123

- CMYK / 11,24,11,2
- CMYK / 1,4,7,3
- CMYK / 27,33,28,18
- CMYK / 22,27,21,0

- CMYK / 40,14,22,12
- CMYK / 92,79,46,52
- CMYK / 2,6,15,6
- CMYK / 17,31,40,26

「想提升顯眼度時，先試試粗字吧。」

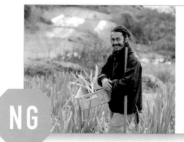

INTERVIEW

ネギ農家になったきっかけは？
会社員としての日々に疑問を持ち始めたとき、知り合いがやっているネギ農家の話を聞いたのがきっかけでした。

どんなときに喜びを感じる？
ちょっとした気温や湿度の変化で味が全然違うんです。だから、美味しいネギができたときの感動はひとしおですね。

NG

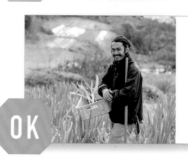

INTERVIEW

ネギ農家になったきっかけは？
会社員としての日々に疑問を持ち始めたとき、知り合いがやっているネギ農家の話を聞いたのがきっかけでした。

どんなときに喜びを感じる？
ちょっとした気温や湿度の変化で味が全然違うんです。だから、美味しいネギができたときの感動はひとしおですね。

OK

POINT

強調文字的方法五花八門，包括變色、調整尺寸、劃線或使用斜體等。強調的部分太多時會使畫面顯得繁雜，所以請先試著加粗文字打造對比度吧。如果細字與粗字分別使用不同字體時，會產生突兀感，所以建議選擇有多種粗細可選擇的字體，以營造出畫面的統一感。加粗字體後覺得畫面窘迫時，可以在周邊安排較寬的留白，就能夠在毫無壓力的情況下將視線引導至關鍵處。

要強調的部位較多時，使用粗字較不怕出錯

NG
フォント選び、それはセンス。もちろんそれを選んだ理由は必要です。クライアントを納得させるためには知識も必要でしょう。

重點較多時用變色的方式強調，會令人眼花瞭亂，造成閱讀上的壓力。

OK
フォント選び、それは**センス**。もちろんそれを**選んだ理由**は必要です。クライアントを**納得**させるためには**知識**も**必要**でしょう。

事前選擇粗細版本較多的字體（例：りょうゴシック PlusN），就能夠藉文字粗細兼顧強弱差異與統一感。

Chapter

06

少女心設計實例

Contents

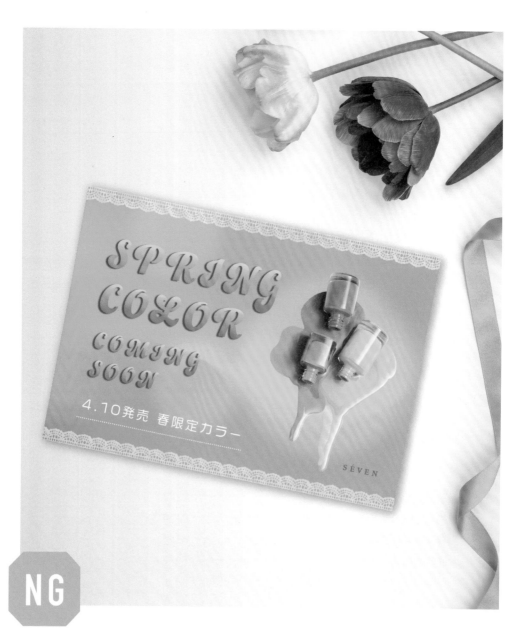

我選擇了挑動少女心的字體，
也挑戰使用漸層色，但是……

● 希望藉流行的漸層色醞釀出時尚感。
● 最好能具視覺衝擊效果，讓路上行人也會忍不住一瞧。

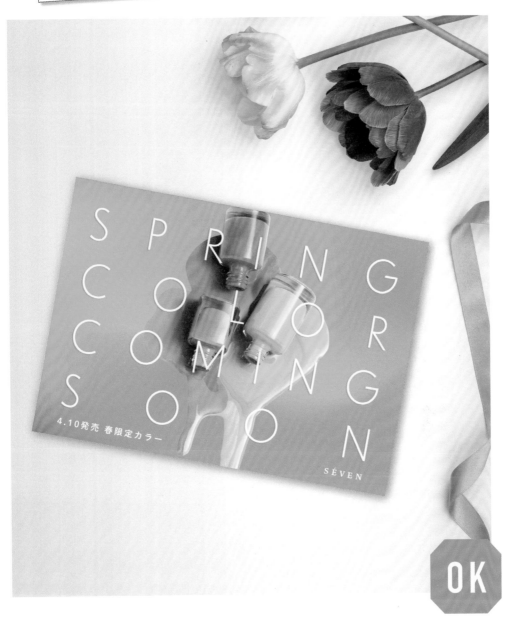

除了氛圍外
也必須確認可讀性與整體平衡度。

NG

整體過於甜膩

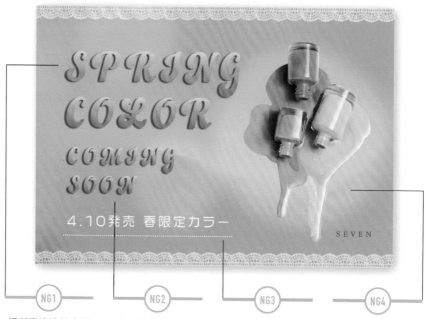

SPRING
COLOR
COMING
SOON

4.10発売 春限定カラー

SÉVEN

NG1
這種圓滾滾的字體非常可愛，但是再加上漸層就使整體過於甜膩了。

NG2
書寫體會使文章難以閱讀，所以要特別留意使用場所。

NG3
方形的圓黑體幼稚感大於可愛。

NG4
底部使用白色光暈以襯托商品，但是設計時應以要素減量為主而非疊加。

我在尋找可愛的字體時，
一看到這個就覺得肯定沒問題，沒想到……

NG1 過於甜膩
選擇字體時要邊確認整體平衡度。

NG2 難以閱讀
書寫體必須留意尺寸與使用場所。

NG3 太過幼稚
要注意字體的形狀，例如：縱長型或寬型等。

NG4 修飾
必須邊考量平衡度邊增減要素。

OK

以纖細字體取得均衡

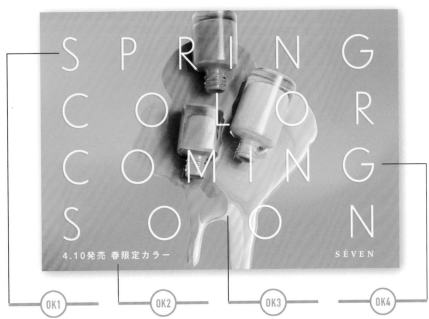

SPRING
COLOR
COMING
SOON

4.10発売 春限定カラー

SÉVEN

OK1

各位或許認為細字
存在感太低，但是
像這樣布滿整個版
面，就能夠營造出
視覺衝擊效果。

―――
使用字體
Dunbar Low Light

OK2

同樣是圓黑體，但
是這種形狀不會過
於可愛，並散發出
柔和氣息。

―――
使用字體
A P-OTF 秀英にじみ
丸ゴ StdN B

OK3

商品照片超出版面
的設計，能夠令人
印象深刻。

OK4

細字部分藉由少許
陰影避免被其他要
素吃掉。

FONT POINT!

細字未必就等於不起眼！

想要強調重要文字時，通常會選擇頗具特色的字體或粗體字，
但是細體字只要稍微發揮巧思，同樣能夠醞釀出強勁的衝擊
力。此外像OK版本這種有大量直線的幾何學型字體，能夠塑
造出幹練氣息。

155

1

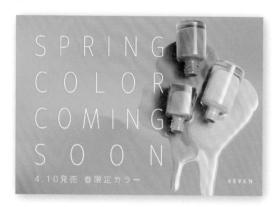

縱長字體疊在照片上時，可能會變得不起眼，所以稍微錯開增加可讀性。

Skolar Sans Latin Condensed Thin
SPRING 0123

A-OTF UD 新丸ゴ Pr6N L
春限定カラー

2

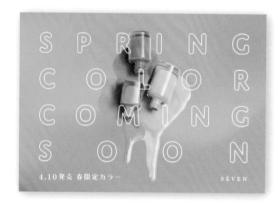

粗線條字體也可以藉由空心效果，兼顧可愛感與自然的時尚感。

Domus Titling Bold
SPRING 0123

漢字タイポス415 Std R
春限定カラー

其他符合都會女子氣息的配色 ───

- CMYK / 100,90,18,0
- CMYK / 5,7,3,0
- CMYK / 55,82,91,30
- CMYK / 2,50,0,0

- CMYK / 90,60,72,24
- CMYK / 5,22,13,0
- CMYK / 2,40,23,0
- CMYK / 63,88,86,56

將文字排滿整個版面的設計，
同樣可以藉字體變換帶來豐富的版本。

3

選擇線條較粗的無襯線字體時就稍微縮
小，排好後就能展現出帶有都會氣息的
可愛感。這裡的一大關鍵，就是藉圍住
整體的邊框，凝聚畫面訊息。

Vidange Pro Medium
SPRING 0123
TB シネマ丸ゴシック Std M
春限定カラー

4

就連略帶成熟形象的襯線體，也可以藉
斜向配置表現出玩心與年輕感。

Azote Light
SPRING 0123
A-OTF ソフトゴシック Std R
春限定カラー

- CMYK / 100,98,60,0
- CMYK / 0,78,2,0
- CMYK / 0,46,0,0
- CMYK / 20,16,8,0

- CMYK / 32,55,0,0
- CMYK / 0,71,8,0
- CMYK / 67,15,42,0
- CMYK / 2,35,0,0

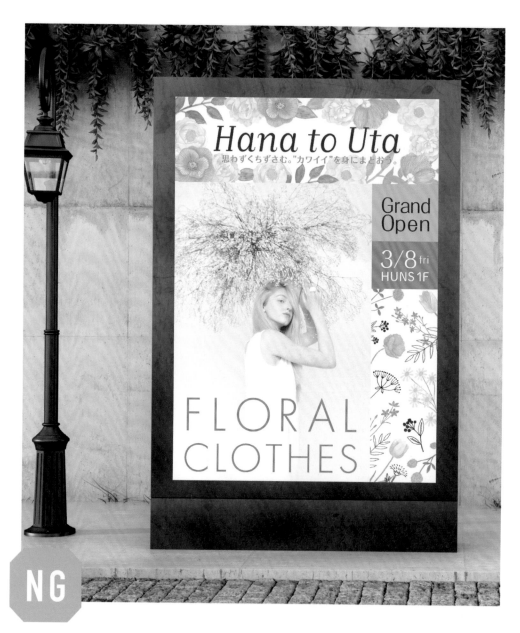

我想說先擺滿花卉圖案，
再搭配圓潤的可愛字體看看，結果……

● 希望以花卉、蕾絲與雪紡組成少女風時尚。
● 希望打造出華麗可愛的氛圍，讓看的人怦然心動。

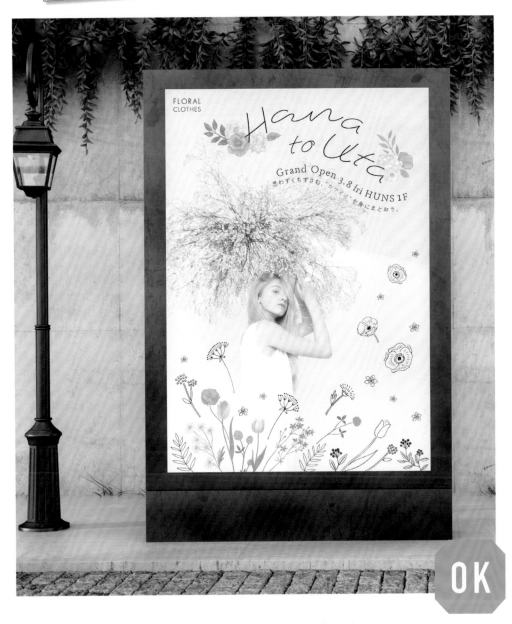

不要將插圖當成單純的圖案，
與照片合而為一的話，
就能夠勾勒出獨具特色的吸睛視覺效果。

NG

插圖與標語互相干擾了

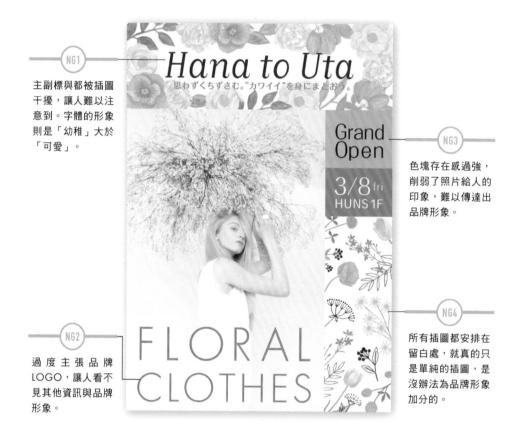

NG1
主副標與都被插圖干擾，讓人難以注意到。字體的形象則是「幼稚」大於「可愛」。

NG3
色塊存在感過強，削弱了照片給人的印象，難以傳達出品牌形象。

NG2
過度主張品牌LOGO，讓人看不見其他資訊與品牌形象。

NG4
所有插圖都安排在留白處，就真的只是單純的插圖，是沒辦法為品牌形象加分的。

原來只是使用插圖與看起來很可愛的字體，
無法將訊息傳達給觀者啊⋯⋯

NG1 不符合品牌概念
「可愛」與「幼稚」在本質上還是有差異。

NG2 尺寸感
無意義地放大要素，會干擾到其他要素。

NG3 配色選擇
配色必須顧及整體均衡度。

NG4 插圖的功能
插圖完全沒有發揮功效。

OK

藉插圖與照片融合出華麗感

OK1

雖然品牌LOGO很小，但是擺在視線首先會到達的位置，就能夠確保觀者注意到。

——
使用字體
Futura PT Light

OK2

將花卉配置得猶如從衣服鬆軟冒出，在未干擾照片氛圍的情況下，進一步醞釀出華麗感。

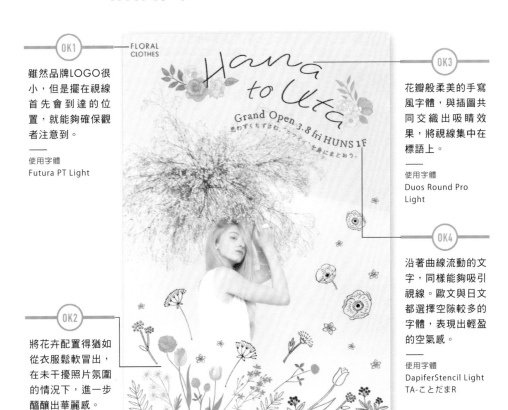

OK3

花瓣般柔美的手寫風字體，與插圖共同交織出吸睛效果，將視線集中在標語上。

——
使用字體
Duos Round Pro Light

OK4

沿著曲線流動的文字，同樣能夠吸引視線。歐文與日文都選擇空隙較多的字體，表現出輕盈的空氣感。

——
使用字體
DapiferStencil Light
TA-ことだまR

FONT POINT!

將字體當作視覺要素之一，
就能夠一口氣拓展版面的豐富程度。

Before

Cute!

↓

After

Cute!

欲藉插圖塑造出形象時分成兩種作法，一種是將插圖視為單純的圖案使用，一種是當成視覺要素，搭配字體或照片運用。學會依用途選擇適當的方法，就能夠拓寬作品的表現幅度。

1

整個畫面都布滿花卉，使用可愛無襯線字體的標語，則安排得猶如頁面框線，形塑出能夠吸引十多歲少女的甜美可愛感。

Futura PT Light
Hana to 0123

Domus Titling Light
OPEN 0123

2

想打造出可愛中帶有些許新穎的設計時，就以線條較特殊的字體為主，插圖的運用再低調點，就能夠展現出截然不同的性質。

Elektrix OT Light
Hana to 0123

Dunbar Text Regular
OPEN 0123

適合自然時尚品牌形象廣告的配色

- CMYK / 18,0,21,0
- CMYK / 0,0,0,0
- CMYK / 0,25,15,0
- CMYK / 0,3,41,0

- CMYK / 33,0,26,6
- CMYK / 0,5,19,0
- CMYK / 38,50,0,7
- CMYK / 0,41,50,0

3

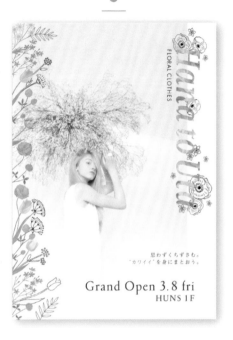

想醞釀出成熟氛圍時，就使用較寬的留白，並將部分文字壓在插圖上，就能夠增添奢華氣息。

Noto Serif ExtraCondensed SemiBold Italic

Hana to 0123

GaramondFBDisplay Light

Open 0123

4

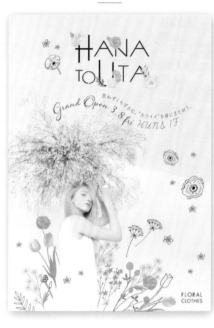

文字使用不同的粗度與排列方式，再與插圖重疊，就能夠將視線引導至標語。其他花卉則配置在照片後方，以取得整體畫面的均衡度。

P22 FLW Exhibition Light

HANA TO 0123

Hummingbird Regular

Open 0123

- CMYK / 0,14,6,0
- CMYK / 0,55,7,0
- CMYK / 0,29,26,0
- CMYK / 0,49,42,0

- CMYK / 0,9,21,0
- CMYK / 24,36,23,22
- CMYK / 16,0,16,0
- CMYK / 25,62,0,0

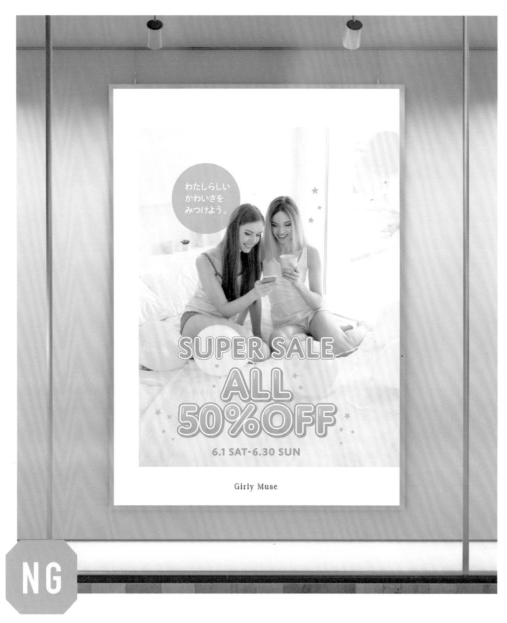

我使用大量圓黑體想打造可愛感，
也試著自行加工字體，但是……

● 希望廣告散發出適合20～25歲女性的可愛爽朗氛圍。

● 希望甜美中帶有時尚，不要過於甜膩。

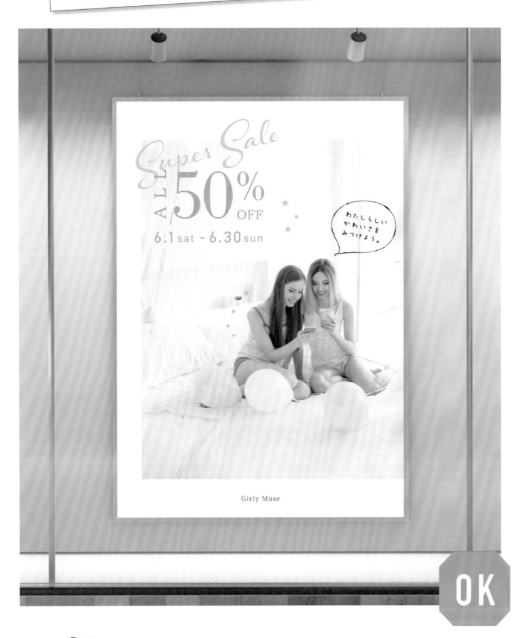

加工後的字體有點幼稚，
沒有少女感的效果。

NG

字體加工過於幼稚

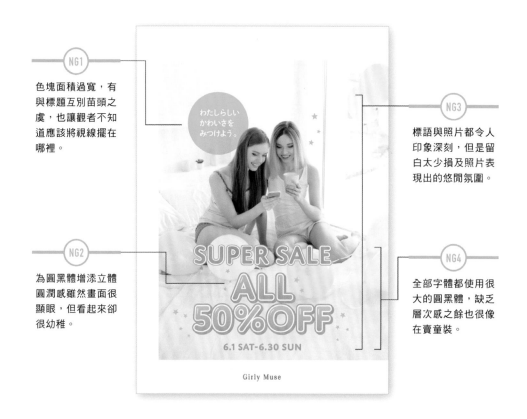

NG1

色塊面積過寬，有與標題互別苗頭之虞，也讓觀者不知道應該將視線擺在哪裡。

NG3

標語與照片都令人印象深刻，但是留白太少損及照片表現出的悠閒氛圍。

NG2

為圓黑體增添立體圓潤感雖然畫面很顯眼，但看起來卻很幼稚。

NG4

全部字體都使用很大的圓黑體，缺乏層次感之餘也很像在賣童裝。

沒想到連資訊量很少的畫面，
也可以透過字體的選擇與處理，變得這麼可愛時髦啊！

 NG1 色塊均衡度
面積太寬干擾到其他資訊。

 NG2 字體與加工
必須依目標客群選擇字體與加工。

NG3 缺乏留白
要素尺寸都太大，看起來很窄迫。

 NG4 層次感
塞滿裝飾字型增加了幼稚氣息。

OK

將書寫體當成裝飾

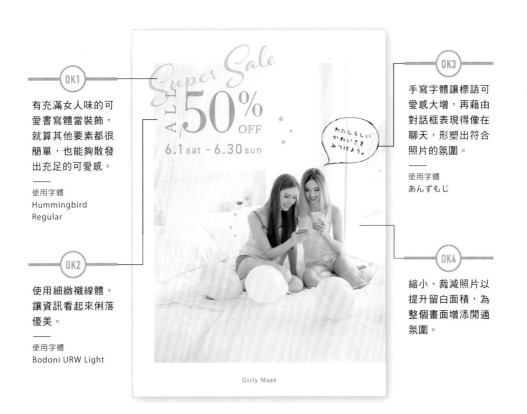

OK1

有充滿女人味的可愛書寫體當裝飾，就算其他要素都很簡單，也能夠散發出充足的可愛感。

———

使用字體
Hummingbird Regular

OK2

使用細緻襯線體，讓資訊看起來俐落優美。

———

使用字體
Bodoni URW Light

OK3

手寫字體讓標語可愛感大增，再藉由對話框表現得像在聊天，形塑出符合照片的氛圍。

———

使用字體
あんずもじ

OK4

縮小、裁減照片以提升留白面積，為整個畫面增添閒適氛圍。

隨手寫下的書寫體，
能夠勾勒出自然不造作的視覺重點，
為畫面增添華麗感。！

書寫體本身帶有華麗感，不必添加其他裝飾，也能夠展現出品牌概念。但是書寫體的判別性不高，所以建議用在重要性較低的文字資訊。

1

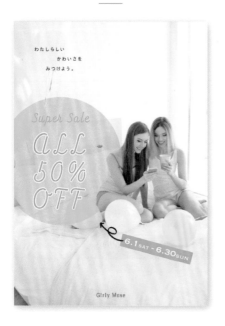

2

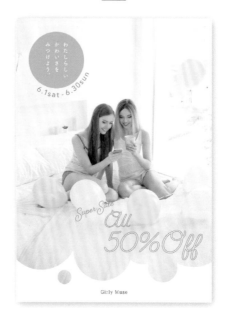

具圓潤感與流動感的「HT Neon」字體能夠吸引年輕族群。

將照片修剪成雲朵造型，並且搭配「50%OFF」空心文字，塑造出軟綿綿的空氣感。

HT Neon Regular
ALL 0123

Fairwater Script Regular
All 0123

DNP 秀英角ゴシック金 Std M
わたしらしい

FOT- 筑紫 A 丸ゴシック Std B
わたしらしい

適合女性柔美海報的配色

- CMYK / 0,20,5,0
- CMYK / 0,26,17,0
- CMYK / 0,12,6,0
- CMYK / 7,4,0,0

- CMYK / 15,15,0,0
- CMYK / 0,0,20,0
- CMYK / 0,15,10,0
- CMYK / 0,5,11,0

用不同組合的字體與照片呈現，
打造出目標世界觀！

3

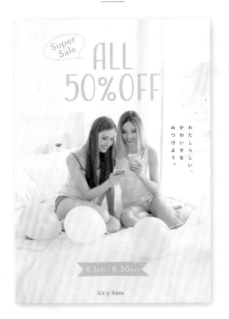

俐落的「Adorn Condensed Sans」字體充滿女人味，又帶有恰如其分的甜美形象。

Adorn Condensed Sans Regular
ALL 0123

DNP 秀英丸ゴシック Std L
わたしらしい

4

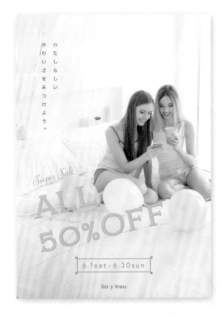

將個性略強的字體，加工成印歪掉的效果與配色，打造出自然的時尚感，看起來可愛又流行。

Adorn Copperplate Regular
ALL 0123

A-OTF UD 新丸ゴ Pr6N L
わたしらしい

- CMYK / 0,10,15,0
- CMYK / 5,17,0,0
- CMYK / 0,14,7,0
- CMYK / 9,2,0,0

- CMYK / 20,0,4,0
- CMYK / 0,21,13,0
- CMYK / 10,14,0,0
- CMYK / 0,0,11,0

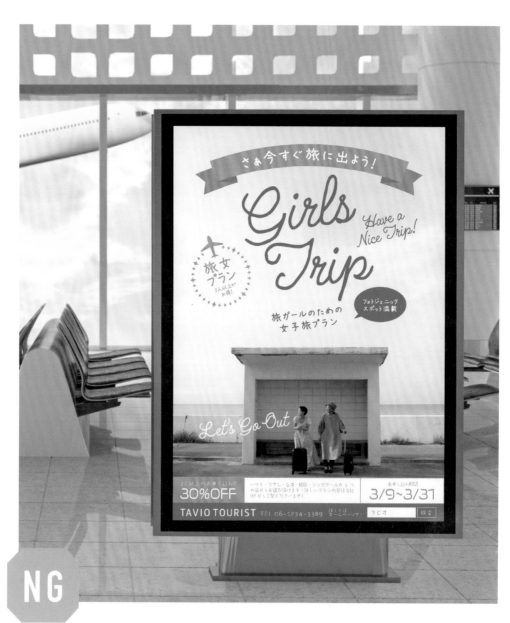

目標客群是女性，
所以我全部都用手寫風字體表現可愛感，
結果看起來好俗氣。

- 希望海報能吸引各年齡層的女性。
- 希望塑造出愉快的旅行氛圍，讓人不由自主感到期待。

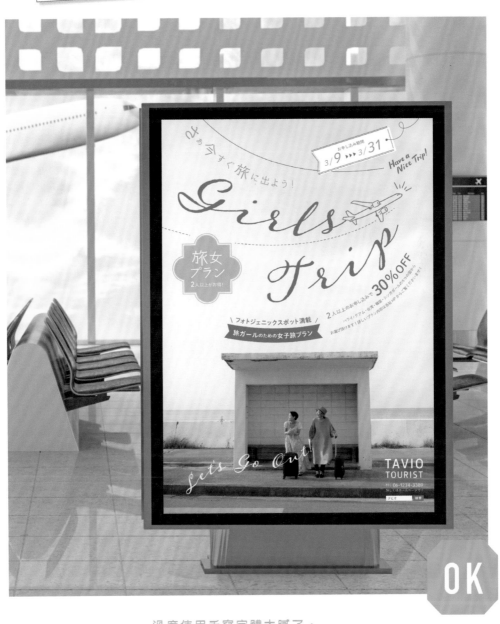

過度使用手寫字體太膩了，
結果反而感受不到一致性！
請用在重點就好，才能夠打造出層次感！

NG

全部都是手寫體令人厭煩

NG1
不上不下的角度，看起來很隨便，也與照片氛圍不搭。

NG3
存在感比標題強烈，破壞了整體設計的均衡度。手寫體看起來過於幼稚，也不符合設計主旨。

NG2
資訊細節也使用裝飾性文字，造成閱讀困難，尤其是「3」看起來很像「8」，只會造成混亂。

NG4
英日文都使用手寫體，看起來很不安定且鬆散。

原來「可愛」也分成這麼多種啊！
看來就算是符合主旨的表現，也不能太過火……

NG1 主旨與字體選擇
目標客群與字體形象不符。

NG2 長文使用的字體
希望引人閱讀的細節卻相當難讀。

NG3 色塊的使用
讓標語比標題還要顯眼。

NG4 層次感
全部都是手寫體，看起來很鬆散。

OK

重點運用能夠襯托可愛

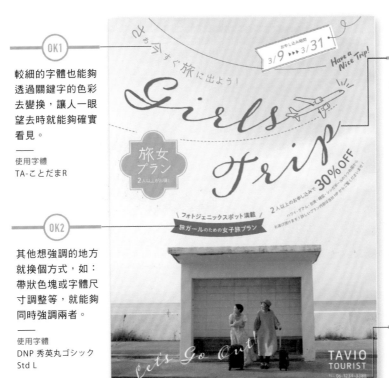

OK1

較細的字體也能夠
透過關鍵字的色彩
去變換，讓人一眼
望去時就能夠確實
看見。

——
使用字體
TA-ことだまR

OK2

其他想強調的地方
就換個方式，如：
帶狀色塊或字體尺
寸調整等，就能夠
同時強調兩者。

——
使用字體
DNP 秀英丸ゴシック
Std L

OK3

重點使用花體字
體，能夠進一步提
高吸睛度。此外在
標題同時運用格線
與插圖，能夠幫助
視線自然地往下閱
讀所有資訊。

——
使用字體
Adorn Garland
Regular

OK4

將公司資訊集中在
一起，讓觀者能夠
一口氣讀完後上網
搜尋。

FONT POINT!

極富特色的字體僅用在關鍵位置，
就能夠打造視覺焦點，襯托魅力！

Before After

 →

可愛的花體字讓人不小心就頻繁使
用，但是其實另外搭配基本字體，
才能夠襯托出花體字的優點。

1

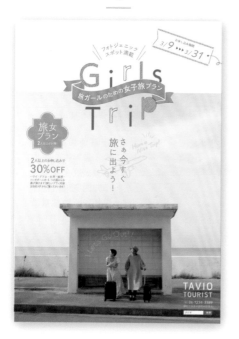

2

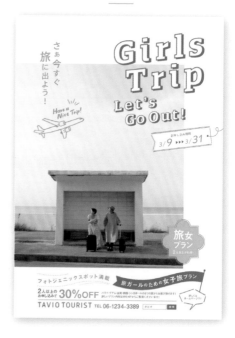

雖然用的是基本的無襯線字體，但是交錯出現填滿或空心文字，賦予其變化之餘營造出韻律感，看起來輕快又歡樂。

Neue Kabel Book
Girls　0123

A P-OTF A1 ゴシック StdN R
旅に出よう 0123

為粗襯線體加工出立體感，就會產生宛如要衝出畫面的氣勢，瞬間變得流行又吸睛！

Quatro Slab Bold
Girls　0123

A P-OTF 凸版文久ゴ Pr6 DB
旅に出よう 0123

其他符合女子感的配色

CMYK / 0,2,18,0
CMYK / 0,9,19,52
CMYK / 0,41,27,0
CMYK / 31,3,57,9

CMYK / 53,1,15,0
CMYK / 0,66,74,86
CMYK / 0,3,21,0
CMYK / 0,73,21,0

3

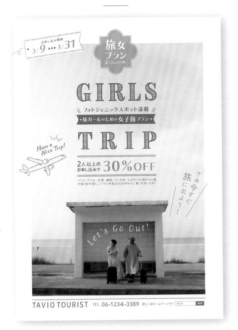

4

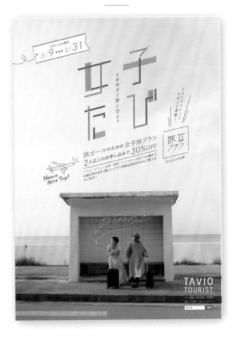

歐文裝飾文字與緞帶色塊，共同交織出流行中帶有優雅、分量感的視覺效果。

使用日文標題時，將其中一個筆畫設計成線條狀，就完成了現代又可愛的LOGO！

Brim Narrow Combined 1
GIRLS 0123

TA-方眼 K500
女子 ◇123

UD デジタル教科書体 Std R
旅に出よう 0123

DNP 秀英角ゴシック銀 Std M
旅に出よう 0123

CMYK / 0,56,100,0
CMYK / 0,0,22,0
CMYK / 34,58,12,0
CMYK / 0,24,44,31

CMYK / 0,18,8,40
CMYK / 0,41,7,0
CMYK / 28,0,20,0
CMYK / 0,16,6,0

「切記魔鬼藏在細節裡！」

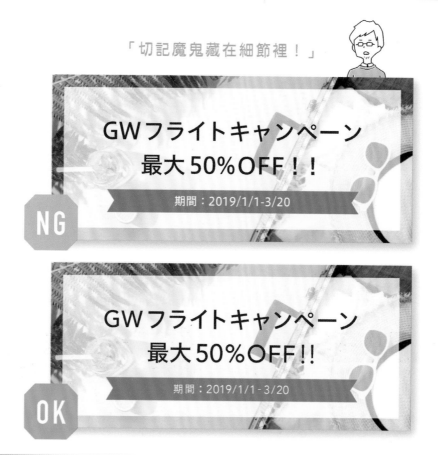

POINT

日英並用，指的是將日文與英文字體搭配在一起。大部分的日文字體用在英數字時，寬度與高度會產生些許差異而損及整體感（近年愈來愈多日文字體在設計時，也調整了與英數字間的均衡度）。字體的搭配沒有特別的規則，建議選擇粗細與特色都相近的即可。接著再依日文字體調整基準線或文字尺寸比例，整體畫面就會更加優美。雖然細部調整有些麻煩，但是這小小的動作，卻能夠大幅提升設計的質感。

A-OTF リュウミン Pr6N L-KL

美しきFONT

不特別調整也沒什麼問題，
但是仔細看還是會發現英文比日文窄了一點。

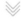

リュウミン（同上）　Garamond Regular

美しきFONT

將英文換成性質接近的歐文字體，
再依日文調整比例與基準線，
畫面就更加漂亮了。

Chapter

07

休閒設計實例

Contents

我用散布的粗字無襯線字體，
表現出兒童的活力，
並使用帥氣的顏色……

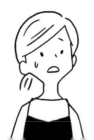

- 線條基本簡單的童裝品牌。
- 希望在保有可愛童趣之餘，帶有少許帥氣流行的氛圍。

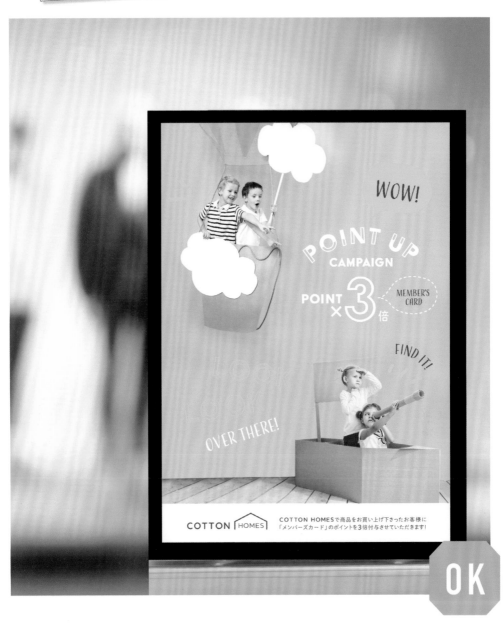

照片玩心十足，所以文字也得盡情發揮，
才不會輸給照片的氣勢。

NG

未活用可愛的照片

NG1
文字塞滿整個畫面，造成窘迫的氛圍，與兒童們的歡樂氣息不搭。

NG3
最顯眼的資訊反而選用判別性低的配色，讓人難以去注意到。

NG2
比優惠內容更顯眼。排版時必須依資訊重要順序，安排視線的流動。

NG4
只有這裡使用明朝體，看起來相當突兀，也不符合照片的氛圍。

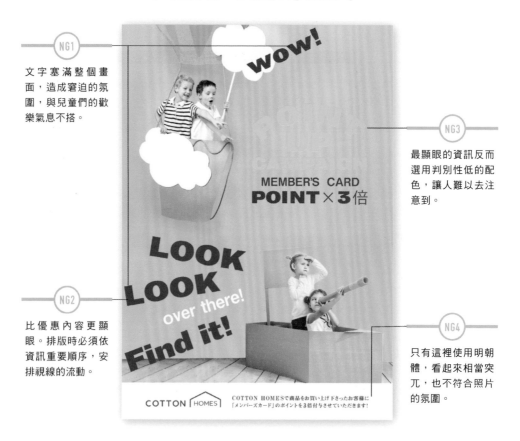

我過度重視欲呈現的氣氛，
卻沒考慮到與照片間的協調度以及資訊整理……

NG1 文字配置場所
塞滿整個畫面看起來很窘迫。

NG2 資訊優先順序
裝飾性文字比資訊更顯眼。

NG3 配色
重要的資訊卻選用判別性低的配色。

NG4 照片與字體不搭
照片的氛圍與字體不搭。

OK

選擇符合照片的可愛字體

OK1

裝飾性文字選用玩心百分百的手寫字體，打造出畫面的視覺焦點。

———
使用字體
Adorn Condensed
Sans Regular

OK3

最重要的資訊就用高明度配色，以及富含玩心的無襯線字體，有助於凝聚視線。

———
使用字體
Acier BAT Text Noir

OK2

用童趣感十足的字體，搭配判別性較低的配色，避免搶走其他要素的風采之餘，創造熱鬧可愛的氛圍。

———
使用字體
Acier BAT Text Gris

OK4

3倍的「3」是最重要的資訊，所以同時使用空心與填滿效果，藉由完全不同於其他要素的表現提升吸睛度。

———
使用字體
DNP 秀英丸ゴシック
Std B

COTTON HOMES

COTTON HOMESで商品をお買い上げ下さったお客様に
「メンバーズカード」のポイントを3倍付与させていただきます！

FONT POINT!

主視覺與使用的字體氛圍不搭時，
就會產生突兀感！

Before

After
↓

設計概念、主視覺與字體息息相關，必須同時顧及三者的契合度，不能僅考量到設計概念與字體！確實掌握這三個關鍵，創造出的世界觀就會更接近目標。

1

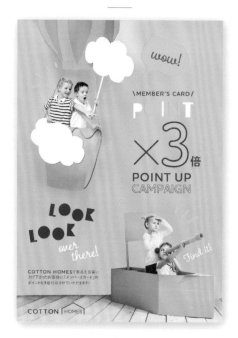

充滿流行感的裝飾性字體，很適合當成插圖使用，所以有助於用來表現出童趣感！與手寫風格的書寫體也非常契合。

HWT Mardell Regular
POINT 0123

Charcuterie Cursive Regular
wow! 0123

2

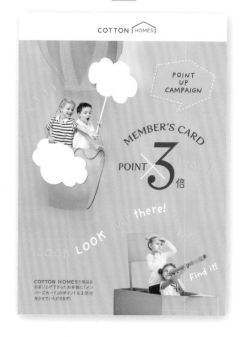

可愛手寫字體搭配稍微變形的書寫體，能夠相輔相成凝聚畫面中的要素。

Fertigo Pro Script Regular
POINT 0123

Providence Sans Pro Bold
wow! 0123

適合童裝廣告的配色

- CMYK / 41,0,0,0
- CMYK / 0,64,33,0
- CMYK / 22,0,83,0
- CMYK / 6,4,32,0

- CMYK / 0,37,92,1
- CMYK / 0,73,22,0
- CMYK / 8,100,44,0
- CMYK / 7,12,73,0

3

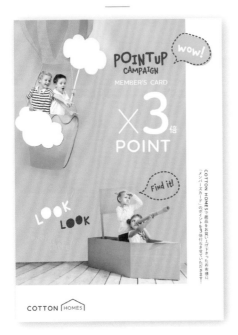

休閒風格的手寫字體猶如兒童塗鴉般，
基本的圓黑體則有助於強調這份可愛。

Houschka Rounded DemiBold
POINT 0123

Chauncy Pro Bold
wow! 0123

4

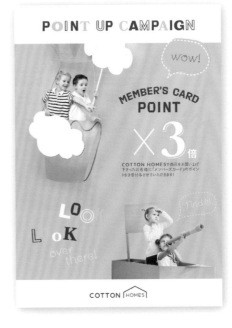

同一個文句中刻意使用多種字體，即使
每一種都是基本字體，仍大幅增添了畫
面趣味性。

Export Regular
POINT 0123

Guapa Regular
wow! 0123

CMYK / 38,0,41,0
CMYK / 0,2,27,0
CMYK / 0,42,74,0
CMYK / 0,11,62,0

CMYK / 0,26,8,0
CMYK / 17,36,0,0
CMYK / 37,0,32,0
CMYK / 21,0,7,0

07 | CASUAL DESIGN

183

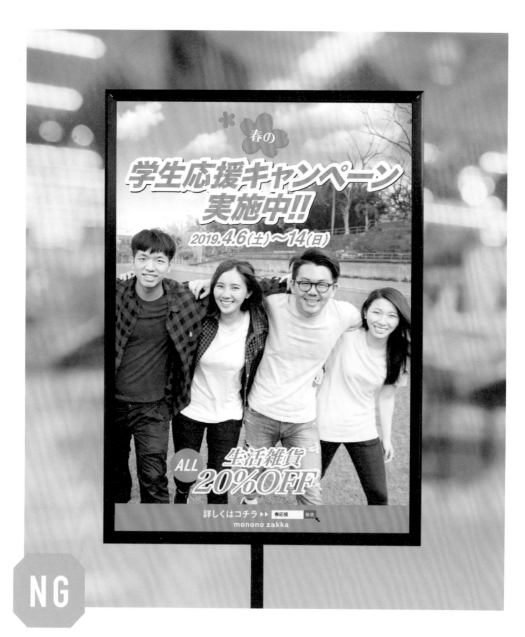

為了營造出律動感，
全部文字都設定為斜體……

- 想打造出吸引年輕人的躍動感。
- 想刺激新生對新生活的期待。

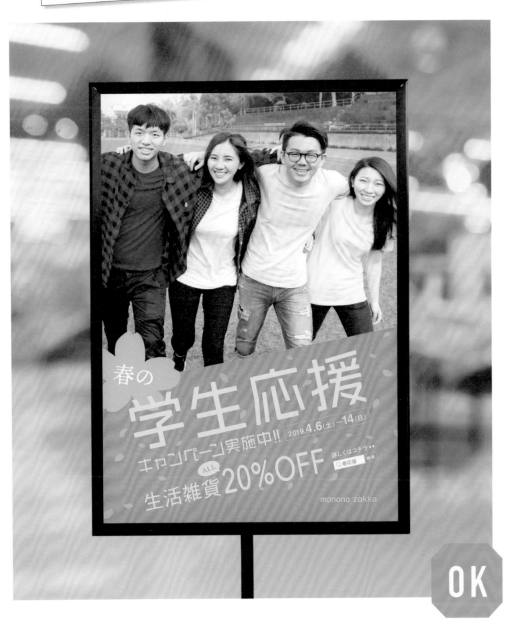

將本身沒有Italic版本的字體強行設成斜體，
只會白白降低判別性，
請試著從句子的角度表現躍動感吧！

NG

過度使用斜體造成閱讀障礙

NG1
將粗字體設成斜體時，看起來相當笨重。此外將本身沒有Italic版本的字體設成斜體會損及判別性，所以不建議這麼做。

NG2
上下留白比左右少了許多，產生緊迫不悠閒的形象。

NG3
選用了富春天氣息的櫻花圖案，卻遭正下方標語的魄力蓋過。

NG4
明朝體很適合用在極具主張感的標語，但是設成斜體卻破壞了判別性。

到底該怎麼在紙張上表現出躍動感呢……？

NG1 不適當的變形
降低了判別性與可讀性。

NG2 窘迫的空間調度
絲毫沒有悠閒感。

NG3 層次感
圖案過度低調，完全不顯眼。

NG4 判別性
傾斜的明朝體難以閱讀。

OK

全句傾斜帶來的躍動感

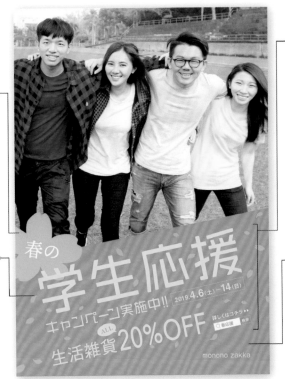

OK1
放大關鍵部位至超出畫面的設計,營造出畫面層次感。

OK2
藉由充滿年輕氣息的黑體字與配色,讓主要目標客群感到親切。

——
使用字體
VDL ラインG R

OK3
斜向配置整個句子,再搭配飛舞的花瓣,就能夠勾勒出律動感。

OK4
藉色塊強調文字資訊,如此一來就不怕鋒頭遭照片蓋過,能夠引人確實閱讀。

FONT POINT!

有許多不靠斜體也能讓紙張出現躍動感的方法!

Before	After
学生応援 キャンペーン	→ 学生応援 キャンペーン

將本身就比較粗的字體設成斜體時,看起來會更笨重繁雜。另一方面,就算使用了偏細的字體,也能夠透過文句角度的調整或裝飾,形塑出輕盈的律動感。

1

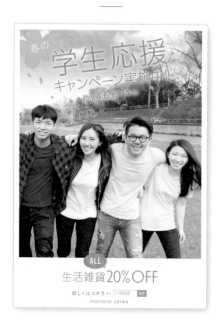

偏細的字體也可以透過尺寸差異或文句傾斜設計,勾勒出充滿年輕躍動感的氛圍。

A-OTF UD 新ゴ Pr6N L
学生応援

Casablanca URW Light
20％OFF　0123

2

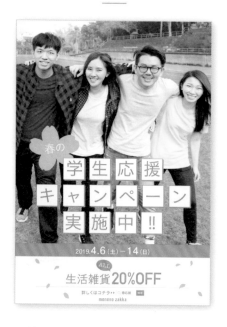

視線容易注意到格線般的裝飾,所以能夠對優惠一事留下印象。格子裡的偏細字體,則散發出輕巧氣息。

りょうゴシック PlusN R
学生応援

DIN Alternate Bold
20％OFF　0123

活力十足的休閒風年輕族群配色

CMYK / 2,6,92,0

CMYK / 50,0,10,0

CMYK / 0,65,15,0

CMYK / 62,0,40,0

CMYK / 0,55,0,0

CMYK / 0,63,45,0

CMYK / 65,0,5,0

CMYK / 77,25,0,0

創造畫面中的世界觀時，
請依目標客群、季節感等主題選擇字體或裝飾！

3

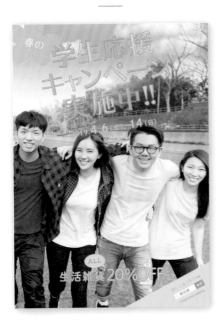

「タイポス」字體擁有散發時髦感的
粗縱線與細橫線，搭配印歪效果就能
夠使動態感與期待感躍然於紙面。

漢字タイポス412 Std R

学生応援

Speak Pro Bold

20%OFF　0123

4

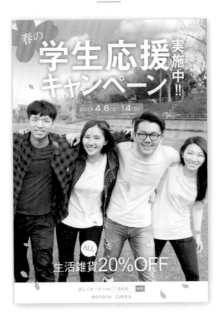

就算線條較粗且較沉重的字體，也可
藉由明亮色調消弭壓迫感，此外也藉
淡雅的粉紅光輝進而塑造柔和氣息。

A-OTF 見出ゴ MB31 Pr6N MB31

学生応援

Arial Regular

20%OFF　0123

- CMYK / 50,0,0,0
- CMYK / 0,0,60,0
- CMYK / 76,3,11,0
- CMYK / 0,80,15,0

- CMYK / 75,0,40,0
- CMYK / 68,40,0,0
- CMYK / 0,54,69,0
- CMYK / 0,70,0,0

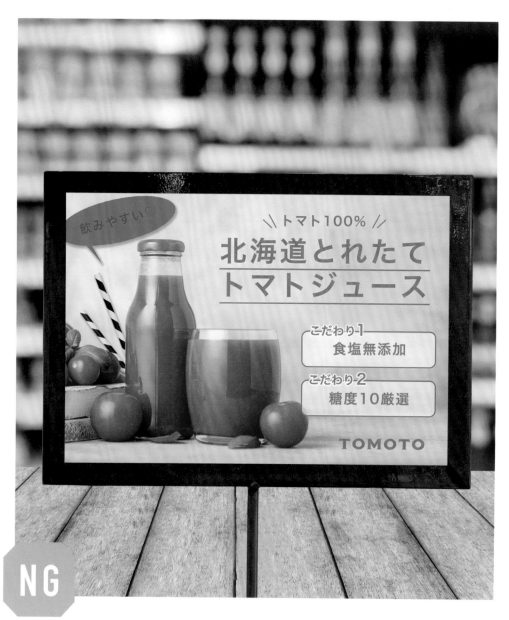

NG

我以為搭配底線，
就能夠吸引購物中的人們注意……

● 希望是帶有健康新鮮感的設計。
● 希望能吸引購物中的人們停駐。

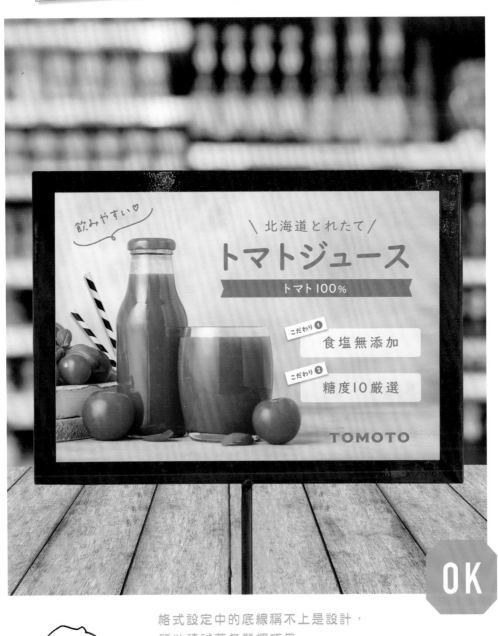

格式設定中的底線稱不上是設計，
所以請試著多發揮巧思，
例如將底線改成緞帶形狀等。

NG

格式設定中的底線就像外行人

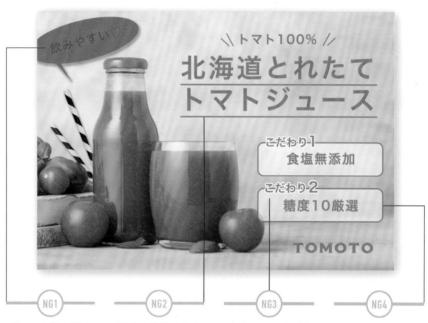

NG1

線底紅字對人類來說非常難判別，請選擇大眾都「易讀」、「易懂」的設計。

NG2

這裡使用的是格式設定中的底線，均衡度不佳，看起來一點也不像是經過巧思設計。

NG3

文字間可以看到背景長方格的線條，明顯干擾了文字的可讀性。

NG4

一眼看過去覺得「線條」過多，請確認去掉這些線條後，畫面是否更加好看。

原來格式設定不屬於設計的一環啊⋯⋯

NG1 配色

對許多人來說很難判別。

NG2 隨便感

看起來就像沒有設計過。

NG3 干擾

背景干擾了文字的閱讀性。

NG4 應刪減要素

要素過多時就要懂得刪減。

OK

多花點心思設計底線

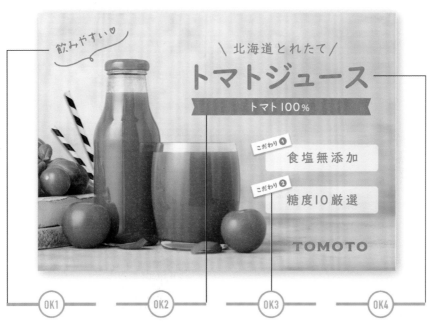

OK1

手寫風的字體能夠引
發共鳴。

使用字體
A-OTF はるひ学園 Std L

OK2

將底線改成緞帶色
塊,看起來更有想
法,同時也有助於
襯托品名。

OK3

藉貼紙風格賦予畫
面立體感,如此一
來,即使要素很小
也能夠吸引視線。

使用字體
UDデジタル教科書体
StdN H

OK4

手寫字體的柔和感
能夠帶來親和力,
筆劃粗細沒有太多
變化,因此遠遠也
能輕鬆看見。

使用字體
UDデジタル教科書体
StdN B

 FONT POINT!

藉由字體與色塊間的均衡度,
將視線引導至文字上吧。

Before　　　After

文字本身很簡單時,在周邊安排留白或是擺在
具吸睛效果的色塊附近,都是將視線集中到文
字的方法。

1

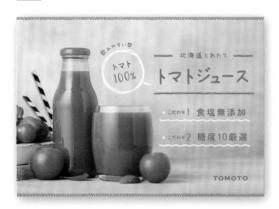

手寫風字體搭配手繪風線條、對話框，
共同交織出很養生的形象。

あんずもじ
トマトジュース

A P-OTF 秀英丸ゴシック Std B
食塩無添加

2

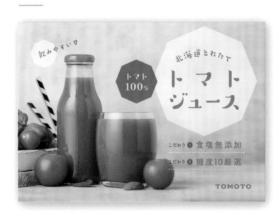

「すずむし」字體的特徵是飽滿滋潤的
形狀，很適合用來表現新鮮感。八邊形
的圖案，則可避免畫面過於可愛。

A-OTF すずむし Std M
トマトジュース

FOT- 筑紫 A 丸ゴシック Std B
食塩無添加

具養生新鮮感的配色

○ CMYK / 15,0,50,0

○ CMYK / 25,0,75,0

● CMYK / 68,20,95,0

○ CMYK / 5,5,10,2

○ CMYK / 50,3,20,0

● CMYK / 10,90,80,0

○ CMYK / 2,8,80,0

○ CMYK / 2,45,90,0

3

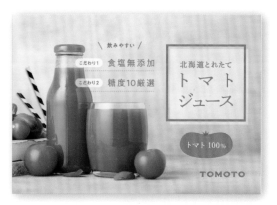

使用視覺乾淨的明朝體，能夠表現出品質的優秀。但是筆劃太細覺得缺乏存在感，所以就藉方形邊框等調節。

A P-OTF 秀英にじみ明朝 Std L
トマトジュース

A P-OTF A1 ゴシック Std R
食塩無添加

4

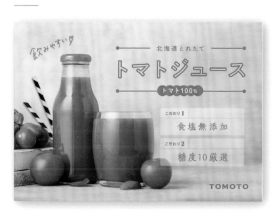

將細字設計成空心文字，就能夠在提升存在感之餘，營造出自然時尚感。光憑這樣效果不足時，則可增添色塊凝聚畫面中的要素。

A P-OTF 秀英角ゴシック銀 StdN L
トマトジュース

A P-OTF みちくさ StdN R
食塩無添加

07 | CASUAL DESIGN

CMYK / 0,78,70,0

CMYK / 30,0,6,0

CMYK / 0,12,80,0

CMYK / 35,0,75,0

CMYK / 0,20,20,0

CMYK / 0,45,45,0

CMYK / 5,67,45,0

CMYK / 2,85,70,0

「字體的強弱有助於引導視線。」

素顔のパリ写真展

4/30 まで梅田にて開催

12 年間パリで生活をしている写真家の渡辺マ
サタカが街角で切り取ったパリの人々の素顔
の写真、約200 点を展示。華やかな印象とはま
た違う、飾らないパリの人々の魅力を堪能で
きる貴重な機会です。

NG

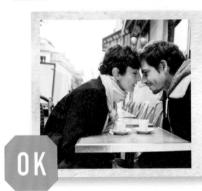

素顔のパリ写真展

4/30まで梅田にて開催

12 年間パリで生活をしている写真家の渡辺マサタ
カが街角で切り取ったパリの人々の素顔の写真、約
200点を展示。華やかな印象とはまた違う、飾らな
いパリの人々の魅力を堪能できる貴重な機会です。

OK

POINT

報章雜誌等的資訊都井然有序，大標、小
標、內文等階層都讓人一目了然。紙本資料
未顧及層次感時，會造成讀者混亂，不知道
該從哪裡看起。

最能夠幫助讀者照順序閱讀的要素，就是字
體尺寸，其次才是粗細與顏色，歐文字體則
又多了大小寫這個影響因素。所以設計時必
須邊留意字體與行距等留白是否取得良好均
衡，想辦法將文字組構成易讀、一眼可看出
重要性的狀態。

NG
おいしい美容コラム

知って得する豆知識

ふだんの食生活のポイントから簡単な美容マッ
サージまで、最新のトレンドや豆知識など役立つ
情報をコラム形式でお届けします。

OK
おいしい美容コラム

知って得する豆知識

ふだんの食生活のポイントから簡単な美容マッ
サージまで、最新のトレンドや豆知識など役立つ
情報をコラム形式でお届けします。

只有尺寸與粗細差異卻造成反效果，或是不符合
畫面整體氛圍時，也可以僅將標題改成明朝體。

Chapter

08

季節性設計實例

Contents

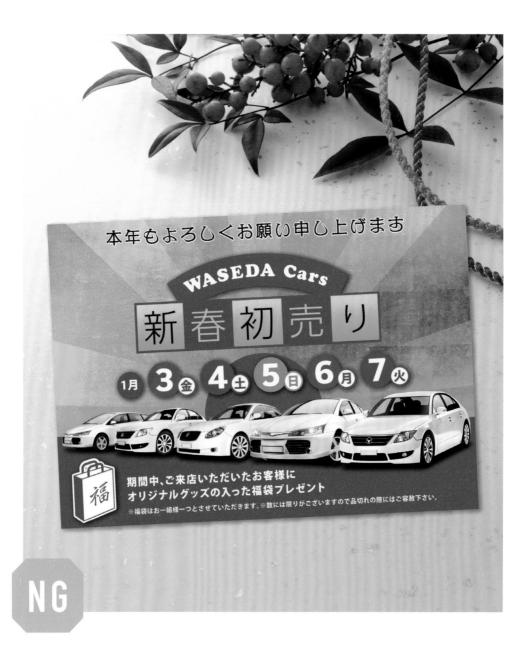

NG

我為標題選用簡單的字體，
以襯托和風裝飾，結果畫面失衡了⋯⋯

● 因為是開春首賣，所以想營造出過年般的華麗氣息。

● 希望表達出特賣，但是又不能流於廉價。

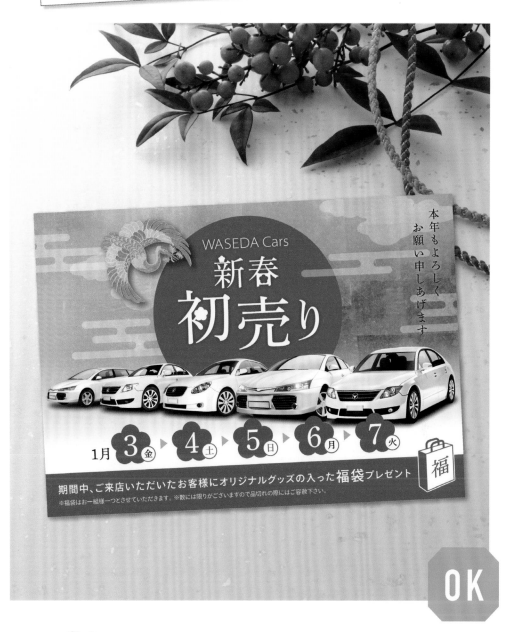

基本字體也能夠藉由動態感或插圖，
確實強調標題的存在感。

NG

字體與配色不搭

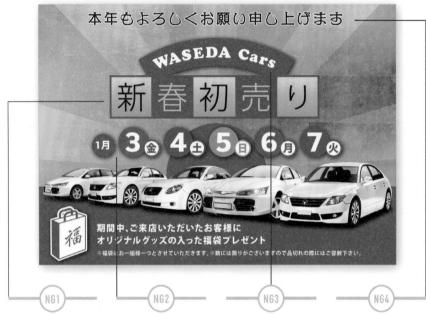

NG1
文字的鋒頭遭周邊顏色與裝飾蓋過，使標題的存在感變薄弱。

NG2
五顏六色看起來很熱鬧，但是色彩與資訊不具關連性，難以表現出內容。

NG3
字體形象與其他要素不搭，造成了反效果。

NG4
使用高裝飾性字體的問候句，沒必要擺在畫面最顯眼的位置。

我想營造出奢華氛圍卻缺乏一致性……
選用的都是和風要素，卻覺得畫面很鬆散。

NG1 主要字體的選擇
字體與周邊和風裝飾不搭。

 NG2 用色
色彩與資訊之間無關聯性。

 NG3 氛圍
字體種類過多，使畫面繁雜。

 NG4 優先順序
沒有顧及資訊的優先順序。

OK

對簡約字體發揮簡單創意

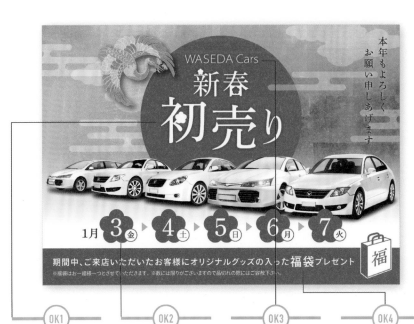

OK1

藉偏細的明朝體營造出高級感,並搭配梅花圖案營造出和式風情。

——
使用字體
DNP 秀英四号かな
Std M

OK2

與標題使用相同配色,能夠流暢引導視線,一眼就能看出星期幾的差異。

OK3

簡約的無襯線字體沒有太顯眼的特徵,能夠完美融入和風設計中。

——
使用字體
Myriad Variable
Concept Light
SemiExtended

OK4

字體的尺寸強弱差異,有助於強調資料訊息。

——
使用字體
りょうゴシック PlusN M

只要對簡單的字體發揮些許創意,
就能夠改變整體氛圍。

FONT POINT!

Before
新春
↓
After
新春

找不到理想字體時,就以簡單的字體為主,自行搭上切題的要素。這次就是在明朝體上增加梅花圖案,以強調和式風情。

1

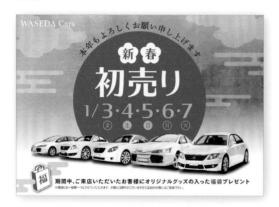

「漢字タイポス」簡約卻明朗，很適合用來宣傳新春活動，還可以賦予畫面現代感。

漢字タイポス415 Std R
初売り

貂明朝 Regular
本年もよろしく

2

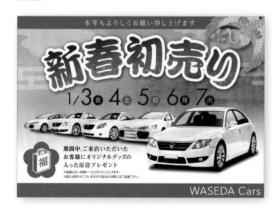

「勘亭流」陽剛磅礡，很適合用來表現首賣的氣勢。

DFP 勘亭流
初売り

A-OTF UD 黎ミン Pr6N L
本年もよろしく

適合新春華麗DM的配色

 CMYK / 15,93,90,5
CMYK / 18,30,75,0
CMYK / 90,60,100,0
CMYK / 5,5,10,5

 CMYK / 27,5,12,0
CMYK / 0,58,24,0
CMYK / 0,10,3,0
CMYK / 20,22,45,0

3

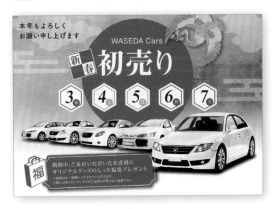

簡約的明朝體線條清爽易讀，還能夠完美融入和式氛圍中。

A-OTF 見出ミン MA31 Pr6N MA31
初売り

FOT- 筑紫 A 丸ゴシック Std B
本年もよろしく

4

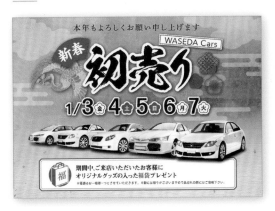

宛如手寫毛筆字般的強勁「闘龍」極富視覺衝擊力，能夠賦予畫面強而有力的氣勢。

A_KSO 闘龍
初売り

DNP 秀英明朝 Pr6 M
本年もよろしく

08 | SEASON DESIGN

- CMYK / 1,12,17,18
- CMYK / 38,17,28,0
- CMYK / 45,50,30,5
- CMYK / 7,70,67,6

- CMYK / 0,5,20,0
- CMYK / 0,80,48,8
- CMYK / 18,15,12,0
- CMYK / 70,35,0,35

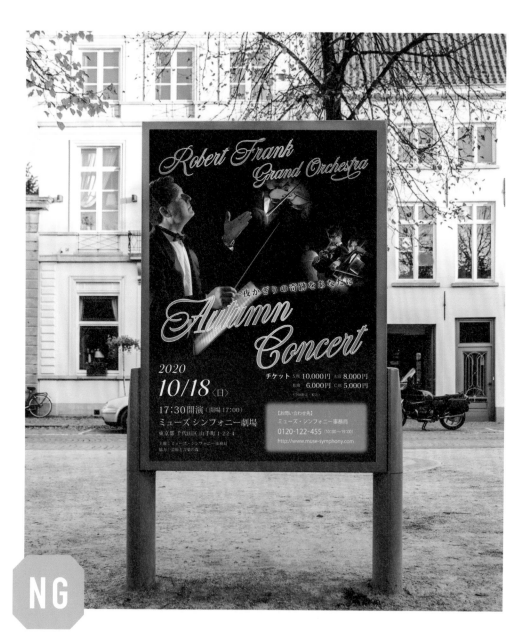

我以為用書寫體就能營造出優雅氛圍……

- 希望表現出吸引40～60多歲客群的沉穩與優雅。
- 避免讓人聯想到秋季的孤寂。

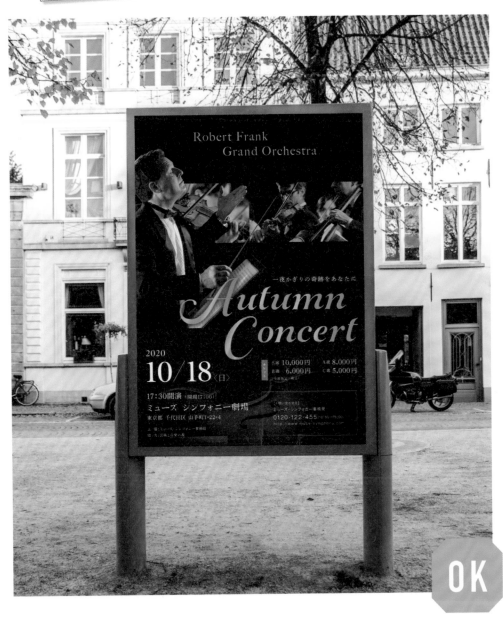

OK

書寫體特色鮮明，大量使用會損及判別性，
必須特別留意。

NG

使用多種書寫體會使畫面繁雜

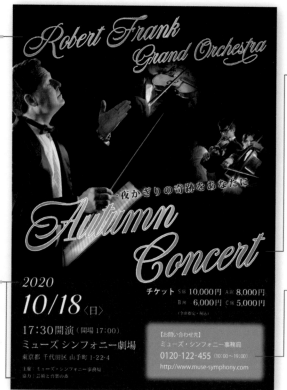

NG1
使用書寫體的文句愈長時，可讀性與判別性就愈差，會對觀者造成壓力。

NG3
文字尺寸是夠大，但是偏細的書寫體再傾斜並搭配白邊設計後，就更難讀懂了。

NG2
文字尺寸的強弱差異不上不下，字元間距與行距也未經調整，整個畫面看起來很散亂。

NG4
用明亮的色塊區隔洽詢資訊，卻使此處成為整個版面最顯眼的地方。

原來不是用了書寫體就會顯得優雅……

NG1 可讀性
特色強烈的字體會使長句難以閱讀。

NG2 文字結構
強弱差異不大，反而妨礙閱讀。

NG3 效果
效果損及文字的可讀性。

NG4 修飾
色塊與面積突顯了不重要的資訊。

OK

具層次感且高雅的版面

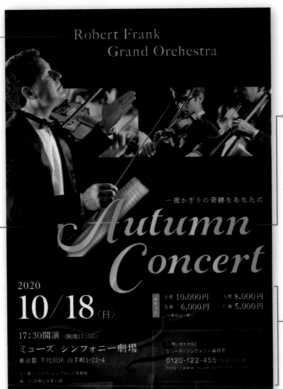

OK1

使用高可讀性的字體，周遭則配置充足的留白空間，確實傳達出想強調的資訊。

———

使用字體
Big Caslon FB
Regular

OK2

將放大A與C打造成視覺焦點，吸引人們看見標題。

———

使用字體
Gioviale Regular

OK3

用低調的光澤取代白邊，再提升可讀性之餘也能表現出高貴氣息。

OK4

文字尺寸與字元間距調整之後，資訊更易讀懂了。

 FONT POINT!

不是只有書寫體
能夠營造出優雅氣息喔！

Before

Grand Orchestre

↓

After

Grand Orchestre

文句愈長時可讀性愈低，所以必須多花點巧思。用襯線字體搭配較寬的字元間距或是放寬留白等，同樣能夠形塑出高雅氛圍。

1

偏細的字體只要善用周遭留白與配色，同樣能夠打造出引人閱讀的標題，同時勾勒出輕盈的優雅氣息。

Snell Roundhand Regular

Autumn 0123

FOT- 筑紫 A 丸ゴシック Std R

一夜かぎりの奇跡を

2

使用「AcroterionJF」這類偏粗的書寫體時，就算大膽地將照片設為背景，標題還是極富存在感。

AcroterionJF Regular

Autumn 0123

A-OTF リュウミン Pr6N L-KL

一夜かぎりの奇跡を

適合秋季活動的配色

CMYK / 50,100,100,45

CMYK / 0,35,90,3

CMYK / 55,85,100,0

CMYK / 23,27,33,0

CMYK / 10,48,48,0

CMYK / 5,30,60,0

CMYK / 35,55,45,0

CMYK / 0,15,30,0

3

4

較粗的襯線字體可讀性高，還能夠營造出安定感與份量感。

將畫面分成不同區塊，賦予資訊層次感，如此一來就算放大標題文字，整個畫面仍相當清爽。

Plantagenet Cherokee Regular
Autumn 0123

MillerBanner Semibold
Autumn 0123

りょう Display PlusN M
一夜かぎりの奇跡を

凸版文久明朝 レギュラー
一夜かぎりの奇跡を

● CMYK / 50,100,100,20

● CMYK / 0,70,100,5

● CMYK / 3,50,100,0

● CMYK / 40,50,65,0

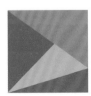

● CMYK / 10,75,62,0

● CMYK / 65,45,90,10

● CMYK / 10,25,80,0

● CMYK / 50,70,90,0

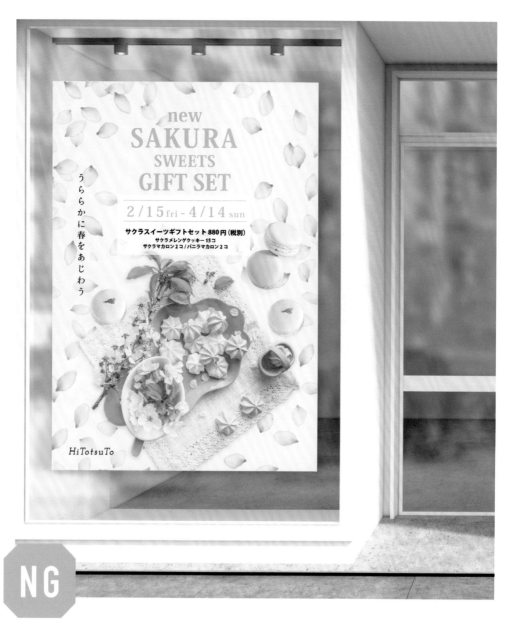

我大量使用粉紅色以營造出春季感，
為什麼反而造成壓迫感呢……？

- 沉穩成熟女性會選擇的春季限定禮盒組。
- 希望表現出帶春季感的奢華高雅氛圍。

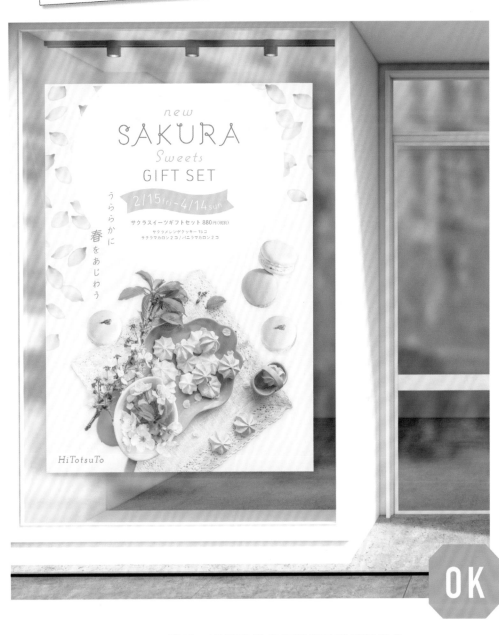

喂喂，春天不是只有粉紅色與櫻花吧？
藉字體粗細、留白表現出氛圍，
也是設計時的重要環節喔！

NG

背景與文字都很繁雜

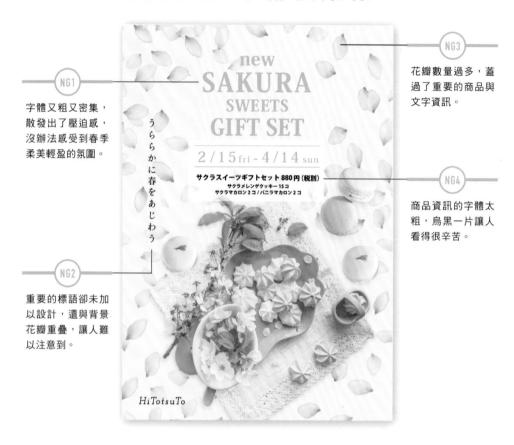

NG1
字體又粗又密集，散發出了壓迫感，沒辦法感受到春季柔美輕盈的氛圍。

NG2
重要的標語卻未加以設計，還與背景花瓣重疊，讓人難以注意到。

NG3
花瓣數量過多，蓋過了重要的商品與文字資訊。

NG4
商品資訊的字體太粗，烏黑一片讓人看得很辛苦。

海報內文字：

new
SAKURA
SWEETS
GIFT SET

2 / 15 fri - 4 / 14 sun

サクラスイーツギフトセット 880 円（税別）
サクラメレンゲクッキー 15 コ
サクラマカロン 2 コ / バニラマカロン 2 コ

うららかに春をあじわう

HiTotsuTo

我以為只要使用粉紅色，就能夠表現出春天氣息了，沒想到一開始就想錯了……

NG1 文字太粗，缺乏季節感
過粗的字體會造成沉重感與壓迫感。

NG2 標語呈現方式
標語的表現未經設計，太過單調。

NG3 背景處理
背景過強，讓人難以注意到商品。

NG4 配色
文字配色不符合資訊重要性。

OK

適度留白營造優雅春季感

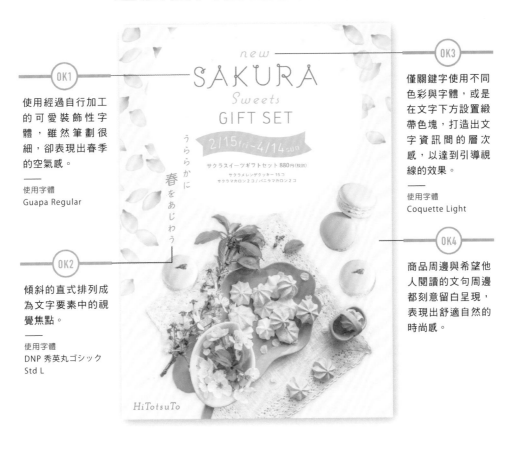

OK1

使用經過自行加工的可愛裝飾性字體，雖然筆劃很細，卻表現出春季的空氣感。

———
使用字體
Guapa Regular

OK2

傾斜的直式排列成為文字要素中的視覺焦點。

———
使用字體
DNP 秀英丸ゴシック
Std L

OK3

僅關鍵字使用不同色彩與字體，或是在文字下方設置緞帶色塊，打造出文字資訊間的層次感，以達到引導視線的效果。

———
使用字體
Coquette Light

OK4

商品周邊與希望他人閱讀的文句周邊都刻意留白呈現，表現出舒適自然的時尚感。

FONT POINT!

營造季節感時不能只考慮到圖案與配色喔！
還要顧及字體與留白。

Before　　After

表現季節感的方法中，最好理解的就是「色彩」與「圖案」，以此為基礎再搭配字體種類、粗細、周邊留白等，就能夠打造出更完美的設計。

1

2

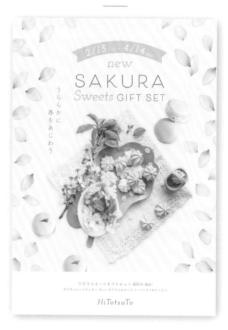

目標客群的年齡更高時，就選擇細緻且具高可讀性的優雅字體，藉此營造出端莊氣息。另外再搭配隨興的書寫體，就能夠柔化整體氣氛。

圓潤的無襯線字體搭配Italic字體，能夠吸引廣泛年齡層的客群。

Josefin Slab SemiBold Italic
SAKURA 0123

HT Neon Regular
Sweets 0123

Beloved Sans Regular
SAKURA 0123

Josefin Slab Light Italic
Sweets 0123

適合春季廣告的配色

- CMYK / 0,39,59,58
- CMYK / 0,36,28,0
- CMYK / 0,5,24,0
- CMYK / 16,0,44,11

- CMYK / 9,0,20,0
- CMYK / 24,44,12,0
- CMYK / 0,18,35,0
- CMYK / 41,8,44,0

調整部分字體種類，打造出視覺焦點，
能夠讓設計更引人矚目。

3

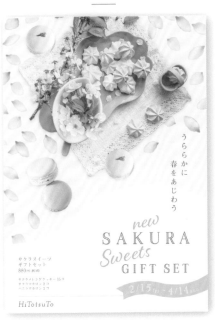

散發輕柔空氣感的「Azote」字體與書
寫體的組合，詮釋出優雅的女性氣息，
很適合20〜30多歲的女性客群。

Azote Regular
SAKURA 0123

Alisha Regular
Sweets 0123

4

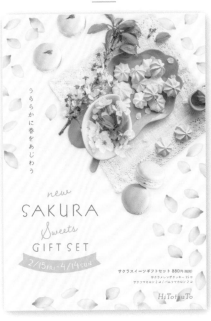

獨具特色的設計感字體與手寫字體的組
合，適合對流行很敏感的年輕族群。

P22 FLW Exhibition Light
SAKURA 0123

Braisetto Regular
Sweets 0123

CMYK / 19,5,0,0

CMYK / 0,2,9,0

CMYK / 20,0,40,8

CMYK / 4,23,0,0

CMYK / 10,20,19,56

CMYK / 0,40,36,35

CMYK / 6,42,31,0

CMYK / 4,9,7,0

「請先轉外框曲線，也就是圖形化！」

NG

HAPPY NEW YEAR

直接入稿 →

HAPPY NEW YEAR

變成另外一種字體了⋯⋯！

OK

HAPPY NEW YEAR

轉外框曲線後再入稿 →

HAPPY NEW YEAR

字體沒有變成「文字」，一如預期！

POINT

入稿時必須將文字轉外框曲線圖形化，否則可能在電腦環境影響下會變成別種字體。但是文字轉外框曲線後就不能再轉回文字，所以請先另存新檔。此外也可以用PDF檔入稿預防字體轉換的問題，如此一來，無論作業系統與軟體是什麼，都不會影響到檔案的內容，不必擔心忘記附圖或是字體變化。有時還能夠藉由轉PDF檔壓縮，因此用PDF入稿可以說是好處多多。

轉外框曲線的作業狀態

HAPPY NEW YEAR

HAPPY NEW YEAR

轉外框曲線前
（文字資料）

轉外框曲線後
（圖形資料）

有些印刷環境會把轉外框曲線的字體印得較粗，文字太小時筆劃會黏在一起，因此至少要設定為6pt以上。

Chapter

09

奢華設計實例

Contents

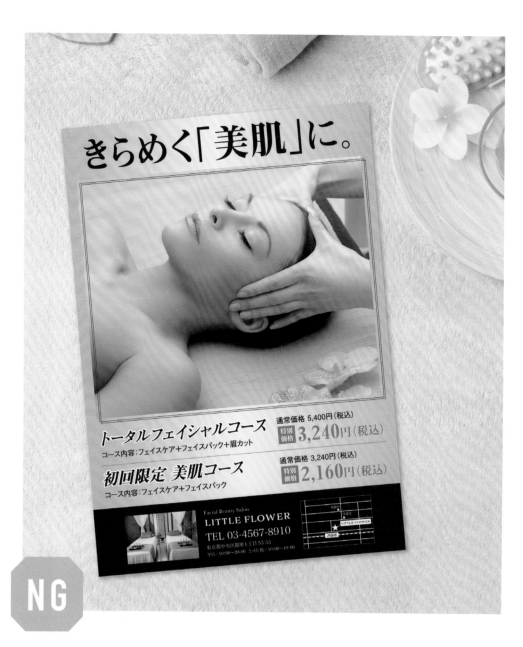

我還以為金色加斜體
看起來就會很高級……

- 沉穩成熟女性會前往的放鬆身心沙龍。
- 店面位在銀座高級地段，希望能夠打動追求高級感的女性。

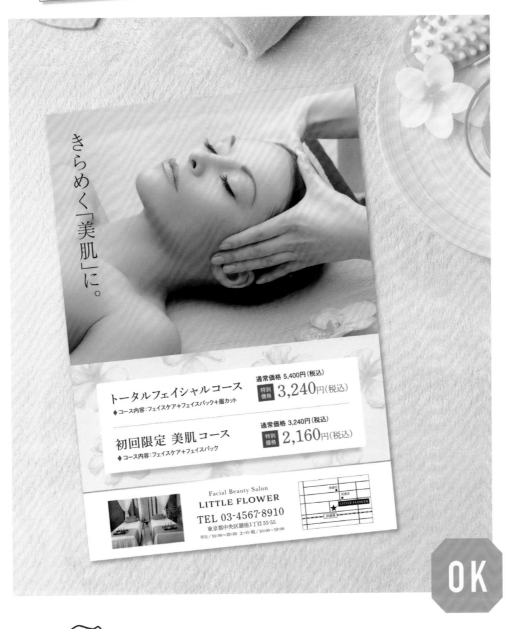

きらめく「美肌」に。

トータルフェイシャルコース
◆コース内容：フェイスケア＋フェイスパック＋眉カット

通常価格 5,400円（税込）
特別価格 **3,240**円（税込）

初回限定 美肌コース
◆コース内容：フェイスケア＋フェイスパック

通常価格 3,240円（税込）
特別価格 **2,160**円（税込）

Facial Beauty Salon
LITTLE FLOWER
TEL 03-4567-8910
東京都中央区銀座1丁目55-55
平日／10:00～20:00 土・日・祝／10:00～19:00

OK

只要選擇優雅的字體，
就算不用金色也能夠塑造出高級感。

NG

大字與漸層看起來很廉價

NG1
塞滿整個框格的粗字明朝體，看起來相當膚淺。

NG3
金色漸層背景看起來很廉價，也有種惡搞的感覺，此外貼近邊界的照片看起來很緊迫，缺乏寬裕感。

NG2
白邊斜體字雖然顯眼卻很老派。

NG4
橫線較細的明朝體俐落優美，但是高飽和度的紅色與狹窄的字元間距，卻折損了這份優雅。

我一直以為「金色＝高級感」、「強調＝放大」，沒想到還有其他表現方法啊！

NG1 過粗與過大
塞滿整個框架的文字很膚淺。

NG2 文字的加工方法
文字的表現方式太落伍了。

NG3 滿版漸層
滿版的漸層效果缺乏上流感。

NG4 文字色彩
字體的特色遭選色大幅扣分。

OK

藉細緻字體與留白營造典雅氣息

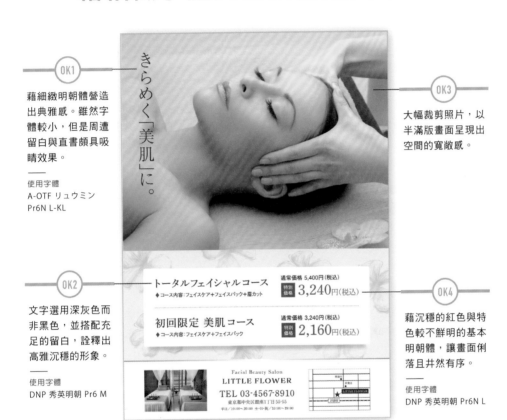

OK1

藉細緻明體營造
出典雅感。雖然字
體較小，但是周遭
留白與直書頗具吸
睛效果。

使用字體
A-OTF リュウミン
Pr6N L-KL

OK2

文字選用深灰色而
非黑色，並搭配充
足的留白，詮釋出
高雅沉穩的形象。

使用字體
DNP 秀英明朝 Pr6 M

OK3

大幅裁剪照片，以
半滿版畫面呈現出
空間的寬敞感。

OK4

藉沉穩的紅色與特
色較不鮮明的基本
明朝體，讓畫面俐
落且井然有序。

使用字體
DNP 秀英明朝 Pr6N L

FONT POINT!

想表達「特別的空間」
卻變成「特別廉價」就不好了吧……

Before
Special Price
↓
After
Special Price

探索表現手法時必須仔細思考設計主旨與目標
客群，確認最先表達出的是「廉價」還是「空
間」。從左圖可以看出只要微調字體種類與色
彩搭配，就會出現這麼明顯的變化。

1

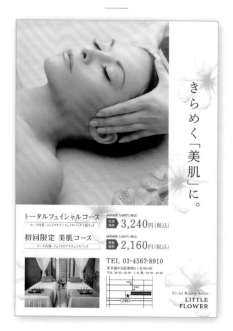

2

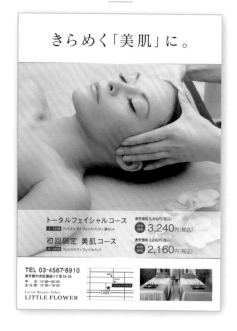

強調標語的大膽排版，光是擺上優美
的明朝體，就能夠打造出設計中的視
覺焦點。

游明朝体 Pr6N R

「美肌」に。 0123

A-OTF 太ミン A101 Pr6N Bold

フェイシャル 0123

想營造少許休閒氣息時，標語以外都
使用黑體，親切感就自然湧現。

FOT-マティス ProN M

「美肌」に。 0123

A-OTF 中ゴシック BBB Pr6N Med

フェイシャル 0123

適合美體沙龍傳單的配色

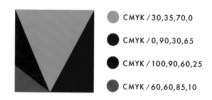

CMYK / 30,35,70,0

CMYK / 0,90,30,65

CMYK / 100,90,60,25

CMYK / 60,60,85,10

CMYK / 60,70,35,0

CMYK / 45,100,48,0

CMYK / 26,60,28,0

CMYK / 20,33,0,0

3

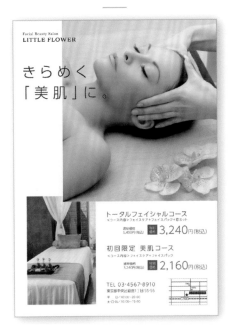

想表達輕鬆感時，就全部使用黑體稍
微降低門檻。同時又藉留白與大膽的
排版，避免門檻降得過低。

A-OTF UD 新ゴ Pr6N L

「美肌」に。 0123

A-OTF UD 新ゴ Pr6N L

フェイシャル 0123

4

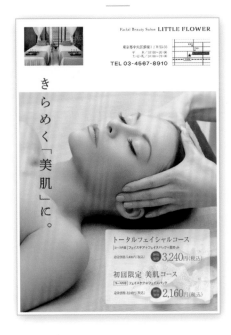

放寬偏粗的明朝體字元間距，並搭配
直書表現出沉穩與信賴感。

DNP 秀英横太明朝 Std M

「美肌」に。 0123

A-OTF リュウミン Pr6N L-KL

フェイシャル 0123

09 | LUXURY DESIGN

- ● CMYK / 40,15,65,0
- ● CMYK / 62,12,65,0
- ● CMYK / 10,0,35,0
- ● CMYK / 70,85,100,30

- ● CMYK / 30,55,10,0
- ● CMYK / 10,50,20,0
- ● CMYK / 0,27,23,0
- ● CMYK / 0,7,25,0

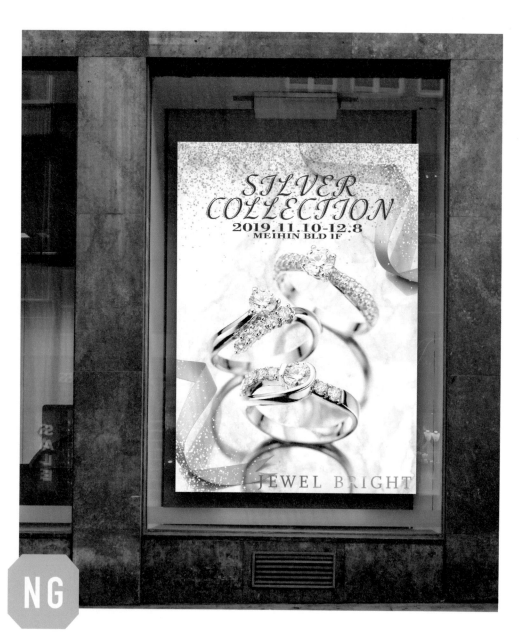

我選擇與緞帶很搭的字體，
並透過配置強調了戒指，但是……

- 希望一眼看見就能感受到高級與成熟氣息。
- 希望營造出特別感，讓人想買給重要的人或是當成紀念日禮物。

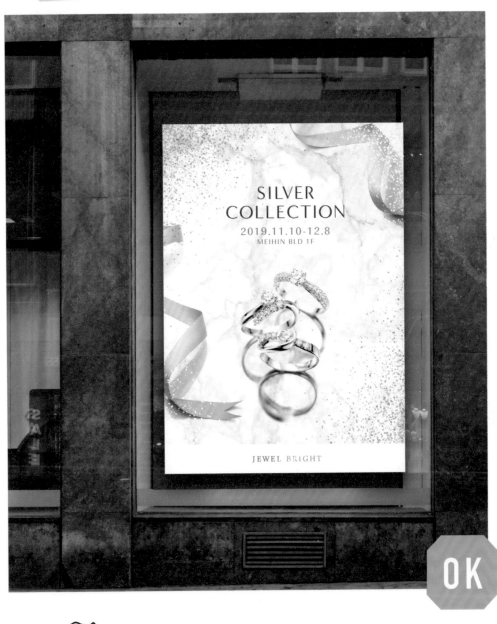

SILVER
COLLECTION
2019.11.10-12.8
MEIHIN BLD 1F

JEWEL BRIGHT

OK

字體與排版都要盡量簡約，
追求專業幹練的氣息，才能夠顯現出高貴。

NG

所有要素都太大，看起來很廉價

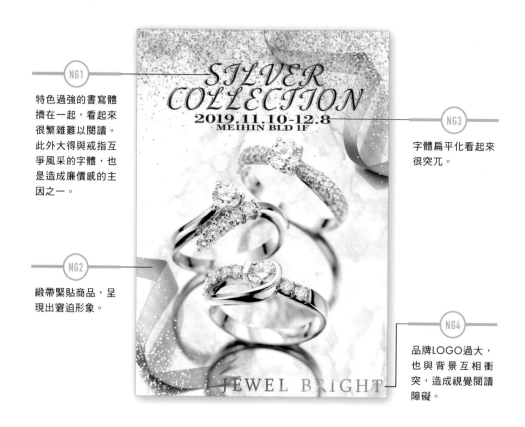

NG1

特色過強的書寫體擠在一起，看起來很繁雜難以閱讀。此外大得與戒指互爭風采的字體，也是造成廉價感的主因之一。

NG3

字體扁平化看起來很突兀。

NG2

緞帶緊貼商品，呈現出窘迫形象。

NG4

品牌LOGO過大，也與背景互相衝突，造成視覺閱讀障礙。

除了字體之外也必須重視尺寸感與留白，
才能夠表現出高級感啊……

 NG1 字體選擇

放大強烈的字體，使畫面顯得繁雜。

NG2 留白

留白過少造成窘迫的形象。

 NG3 文字變形

壓縮既有字體尺寸，看起來很突兀。

NG4 不夠明顯

與照片重疊，看不清楚。

OK

散發出時髦俐落的精品氛圍

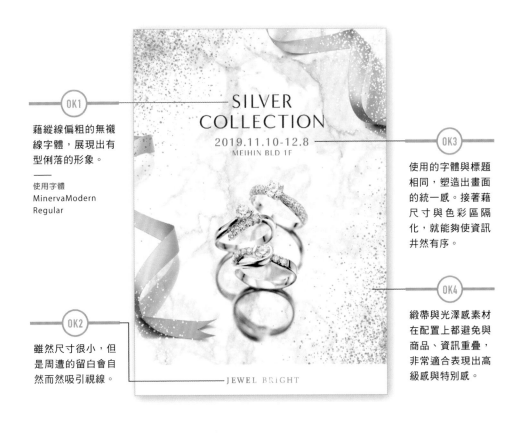

OK1

藉縱線偏粗的無襯線字體，展現出有型俐落的形象。

—— 使用字體
MinervaModern
Regular

OK2

雖然尺寸很小，但是周遭的留白會自然而然吸引視線。

SILVER
COLLECTION
2019.11.10-12.8
MEIHIN BLD 1F

JEWEL BRiGHT

OK3

使用的字體與標題相同，塑造出畫面的統一感。接著藉尺寸與色彩區隔化，就能夠使資訊井然有序。

OK4

緞帶與光澤感素材在配置上都避免與商品、資訊重疊，非常適合表現出高級感與特別感。

簡約字體＋留白這個組合，
非常適合營造洗鍊優雅的形象。

FONT POINT!

Before

Jewelry

After ↓

Jewelry

華麗氣氛佳的書寫體很適合用來塑造高級感，但是用簡約字體搭配留白，還可再增添時尚俐落感。

1

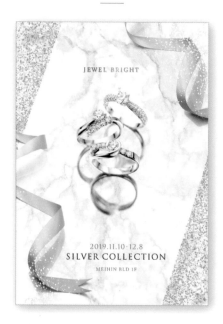

減少裝飾的所占比例，搭配具有典雅曲線美的「Trajan」字體，營造出幹練氣息，並藉簡約排版形塑高級感。

Trajan Pro 3 Regular
SILVER 0123

Whitman Roman
BLD 1F 0123

2

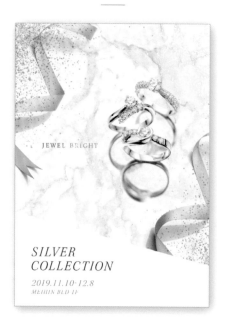

縱長襯線字體的Italic版本，予人優雅美麗的印象。意識到斜線的排版，則成了吸引女性目光的絕佳設計。

Kepler Std Light Italic
SILVER 0123

Questa Grande Light Italic
BLD 1F 0123

適合高級珠寶品牌的配色

- CMYK / 49,83,35,16
- CMYK / 21,60,45,70
- CMYK / 0,0,8,3
- CMYK / 15,11,33,10

- CMYK / 0,0,0,0
- CMYK / 25,22,75,24
- CMYK / 74,58,50,76
- CMYK / 0,0,0,14

3

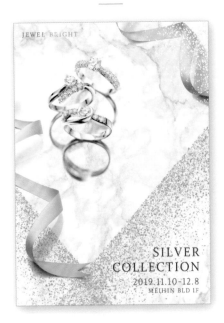

以形狀紮實的襯線字體帶來年輕元
素，再施加比其他要素稍深的色彩，
降低休閒氣息。

Whitman Display Regular

SILVER 0123

Joanna Nova Light

BLD 1F 0123

4

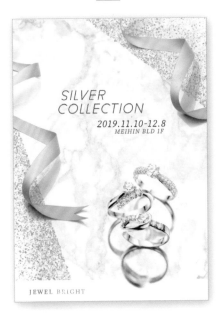

選擇獨特的無襯線字體，賦予其少許
斜度，再與襯線字體共同詮釋面向20
多歲年輕世代的高級感。

Rukou_ExtraLight

SILVER 0123

Source Serif Pro Light

BLD 1F 0123

- CMYK / 38,17,28,0
- CMYK / 13,0,0,48
- CMYK / 7,0,62,20
- CMYK / 10,0,12,0

- CMYK / 47,88,75,61
- CMYK / 6,0,17,0
- CMYK / 19,7,78,11
- CMYK / 22,100,60,29

09 | LUXURY DESIGN

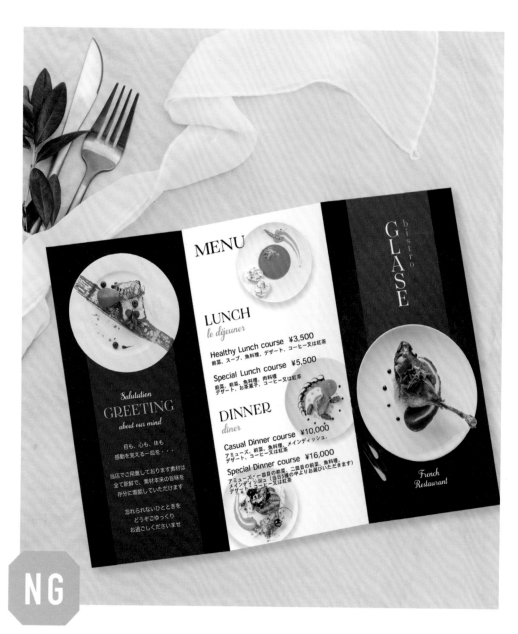

NG

文字資訊很多，所以我特別留意可讀性，
結果看起來很像路邊餐廳的菜單……

● 大人光顧的法式餐廳，門檻稍高。
● 想藉高級感與時髦感營造出「粹」的日式美學。

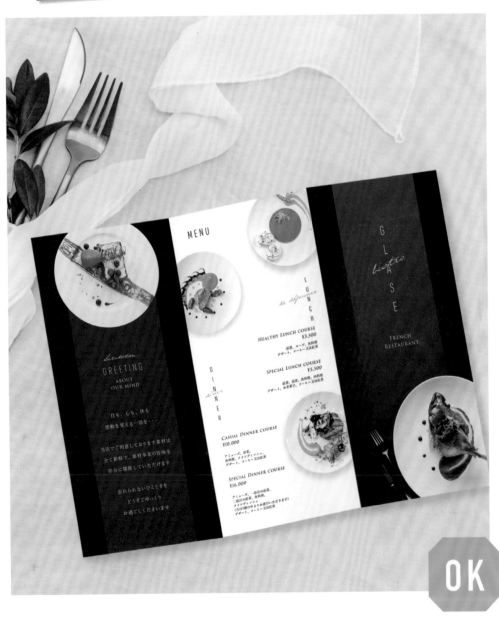

09 | LUXURY DESIGN

OK

必須對文字資訊的整理多下工夫，
才會符合高級法式餐廳的氛圍！

NG

小標主張過強，看起來很廉價

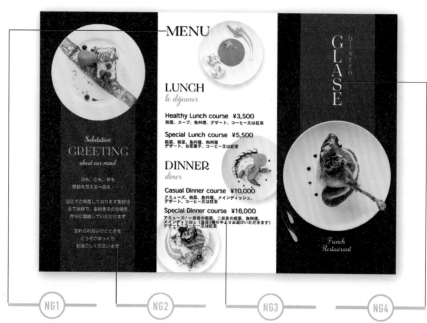

NG1
小標的尺寸過大，讓視線難以轉移到更重要的菜色與照片上。

NG2
氛圍可愛的圓黑體，散發出輕鬆休閒感，不符合設計主旨。

NG3
菜名疊在照片上，看起來畫面雜亂又廉價。

NG4
店名的LOGO字元間距太窄，再加上尺寸與照片都偏大，造成了壓迫感，形塑出遠稱不上高級感的氛圍。

資訊量這麼大的畫面，到底該怎麼整理才能夠營造出高級感呢……

 NG1 小標過大
一直盯著小標看，難以注意內容。

 NG2 日文字體的選擇
可愛的日文字體不符合設計主旨。

NG3 文字與照片的配置
文字與照片形成紛亂廉價感。

 NG4 字元間距與行距過窄
字元間距與行距過窄造成壓迫感。

OK

留白與字元間距夠寬裕，看起來就高級

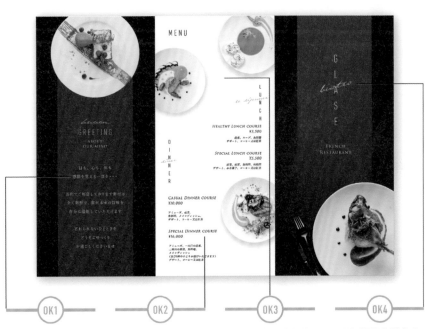

(OK1) 這是店家很重視的問候語，所以使用散發幹練氣息的明朝體，再加寬行距以營造出大人游刃有餘的態度。
———
使用字體
游明朝体 Pr6 R

FONT POINT!

(OK2) 套餐名稱配合說明文的明朝體，選擇較細的襯線字體，且全部傾斜增添高貴感。
———
使用字體
Trajan Pro 3 Regular

(OK3) 想同時強調文句與照片時，就藉留白設計增添畫面的寬裕感。

(OK4) 用無襯線字體的直書表現店名，再橫過充滿「粹」美學的花體字LOGO。花體字能夠有效表現出高級感。
———
使用字體
縱：URW DIN Cond XLight
橫：Texas Hero Regular

Before
RESTAURANT

After ↓

RESTAURANT

打造高級感時，所有要素都必須具備寬裕感！

細字給人比粗字更時尚精緻的印象，此外就算是相似字體，加寬的行距與字元間距、與邊界間設有較寬的留白等，都能夠讓畫面看起來更高級。

1

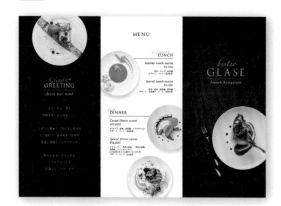

以特徵明顯的襯線體，勾勒出講究的形象，再搭配書寫體表現出精緻感。

Canto Brush Open Light

GLASE 0123

Leander Script Pro Regular

Salutation 0123

2

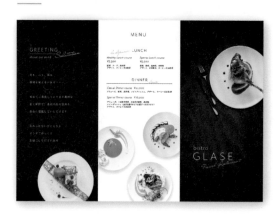

想在保有高級感之餘稍微下修門檻，就選擇無襯線字體。只要搭配優雅的花體字，就能夠維持良好的平衡。

Mr Eaves Mod OT Light

GLASE 0123

Liana Regular

Salutation 0123

適合高級餐廳折頁菜單的配色

- ● CMYK / 81,42,0,84
- ● CMYK / 8,5,3,4
- ● CMYK / 58,85,44,61
- ● CMYK / 44,80,50,0

- ● CMYK / 21,28,21,59
- ● CMYK / 57,75,35,47
- ● CMYK / 0,29,0,93
- ● CMYK / 4,1,15,0

3

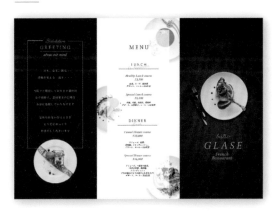

為精細的粗襯線體增添斜度後，能夠表現出高雅端正的氣質。再重點式搭配書寫體，就能夠同時表現出休閒感。

Joanna Nova Light

GLASE 0123

Gautreaux Light

Salutation 0123

4

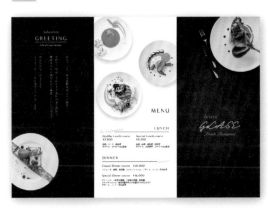

想要兼顧原創感與高級感時，就用書寫體表現LOGO。內容則以無襯線字體為主，簡單彙整資訊，就能夠在維護內容完整性之餘表現出高級感。

Neonoir Slim

GLASE 0123

MinervaModern Regular

Salutation 0123

<div style="writing-mode: vertical-rl;">09 | LUXURY DESIGN</div>

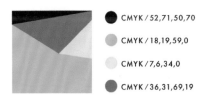

● CMYK / 52,71,50,70

● CMYK / 18,19,59,0

○ CMYK / 7,6,34,0

● CMYK / 36,31,69,19

○ CMYK / 15,6,10,4

● CMYK / 36,2,28,0

● CMYK / 3,32,22,5

● CMYK / 50,70,50,50

• 字體尺寸介紹 •

Adobe Fonts

https://fonts.adobe.com

Adobe systems提供的訂閱式付費軟體＆雲端服務「Adobe Creative Cloud」，契約成立後即可使用的※機能，可用字體數量無上限，從超過15,000種以上的字體中找到需要的，同步後即可開始用於設計中。
與Adobe簽約授權的包括森澤、FONTWORKS、字游工房等國內外字體設計公司，這些優質的字體都可以用於商業領域。

※只要有Adobe ID就可以免費使用基本字體。
※Photo Plan不可以使用Adobe Fonts。

優點　不必另外付費就能夠盡情使用大量優質字體！
注意事項　所有字體都不可以封裝，入稿時要特別留意！

森澤PASSPORT

https://www.morisawa.co.jp/products/fonts/passport/

字體設計公司森澤供應的授權商品，能夠使用森澤製作的所有字體，以及Hiragino字體、TypeBank字體、昭和書體字體的日文版、歐文字體、中文字體、韓文字體與多國語言字體等，共計1000種以上的字體都可以用在商業領域。
此外發行新字體或最新格式時也可以免費下載。

優點　供應大量日文字體是其一大魅力！
注意事項　一個授權只供一部電腦使用。

● 字體注意事項 ●

免費字體

免費字體，就是在網路上免費發布的字體，有些是從付費版裡取部分的Demo版，有些則是個人製作後免費公開的。每種字體使用上都有僅供個人使用或可供商用等條件，所以運用前請務必確認作者官網等。

> 商業用途更是必須確認清楚，
> 有些用途可能會需要付費，所以請特別留意！

支援文字

歐文字體支援英數字與部分符號，沒辦法套用在平假名等日文上。日文字體則分有僅支援片假名、平假名的字體，或是也支援漢字的類型，但是後者遇到較難的漢字或特殊文字時，可能也會無法支援。

> 只能套用在平假名的字體，
> 好像沒有用處……

（RoG2 サンセリフ Std B）
吾輩は猫である
（RoG2 サンセリフ Std B ＋ めもわーる しかく）
吾輩は猫である

這時只要搭配支援漢字的字體，就算只有片假名的部分特徵明顯，仍可大幅改變整體氛圍。

終於成為「字體」大師了!?

前輩！我已經完成草稿了，
是否能幫我確認一下呢？

哦，不錯喔……妳懂得慎選字體了嗎？

是的，我努力讓每一項資訊都能確實讀到。

哦，不錯嘛！
看來見識過大量實例後，總算發揮效果了。

太好了！我終於成為字體大師了！

別得意忘形了，妳離大師還很遠呢！
今後仍必須持續磨練！

嗚嗚嗚……恩威並施啊……

忐忑不安…… 哎呀……

國家圖書館出版品預行編目資料

字型設計學：33 種字體祕訣，精準傳達重要訊息！
/ ingectar-e 作；黃筱涵譯 . -- 臺北市：
三采文化，2020.02
　　　面；　公分 . -- (創意家；35)
ISBN 978-957-658-298-1(平裝)

1. 商業美術 2. 藝術設計學 3. 字體

964　　　　　　　　　　　108022503

suncolor
三采文化集團

創意家 35

字型設計學
33種字體祕訣，精準傳達重要訊息！

作者｜ingectar-e　　譯者｜黃筱涵
主編｜鄭雅芳　　選書編輯｜李瑋婷
美術主編｜藍秀婷　　封面設計｜池婉珊　　內頁排版｜郭麗瑜

發行人｜張輝明　　總編輯｜曾雅青　　發行所｜三采文化股份有限公司
地址｜台北市內湖區瑞光路 513 巷 33 號 8 樓
傳訊｜ TEL:8797-1234　FAX:8797-1688　網址｜ www.suncolor.com.tw
郵政劃撥｜帳號：14319060　戶名：三采文化股份有限公司
初版發行｜ 2020 年 2 月 7 日　　定價｜ NT$380
7 刷｜ 2023 年 5 月 20 日

HONTONI FONT FONT WO IKASHITA DESIGN LAYOUT NO HON
Copyright © 2019 ingectar-e
Originally published in Japan in 2019 by Socym Co., Ltd.
Traditional Chinese translation rights arranged with Socym Co., Ltd. through AMANN CO., LTD.